U0014526

超作曲入門

從零開始學電腦作曲

monaca:factory 著

ゆきしろくろ 繪

黃大旺 譯

各位對作曲有什麼樣的印象呢？

是與生俱來的特殊才能？

還是只有那些想成為專業音樂人，或音樂大學的學生才要學習的東西？

因為現在是人人都能作曲的時代！

不，絕對沒有那種事。

隨著個人電腦、智慧型手機、各式各樣的軟體與應用程式的普及。如今已是可隨手取得好用工具的時代。

有了這些方便的工具之後，只要再知道一些要領，作曲、以及音樂就能立刻變成觸手可及的東西。

本書，我與插畫家——雪代（ゆきしろ）將攜手合作，由我實際教導雪代作曲，傳授基礎音樂知識和電腦作曲的操作方法，並且由雪代將整個過程畫成漫畫。

若這本書能讓各位一起踏出作曲的第一步，我會感到非常榮幸。

那麼，你想做什麼樣的曲子呢？

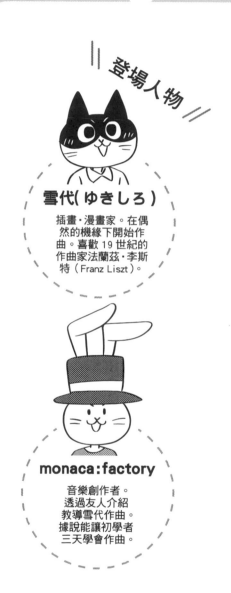

== 登場人物 ==

雪代（ゆきしろ）

插畫·漫畫家。在偶然的機緣下開始作曲。喜歡 19 世紀的作曲家法蘭茲·李斯特（Franz Liszt）。

monaca:factory

音樂創作者。透過友人介紹教導雪代作曲。據說能讓初學者三天學會作曲。

目次

本書使用說明

本書附有範本音檔，請使用電腦或智慧型手機，輸入網址或掃描 QR Code，便可聆聽曲目。^{編按}

https://www.ymm.co.jp/
feature/hajimemasu.php

在漫畫與漫畫以外的本文頁面上的音檔圖示，有標明曲目編號。

從上面的網址或 QR Code 進入網站，可找到同編號的曲目。

示意圖

請一邊聆聽範本曲目，一邊增進理解！
※ 頭戴式或入耳型耳機可以聽出細節差異，建議各位使用。

編按：網址為本書原版所附的專屬音源聆聽頁面。

第 **1** 章

開始 篇

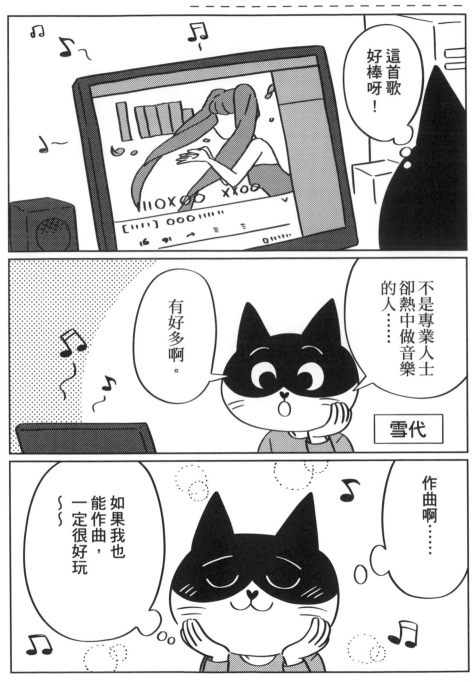

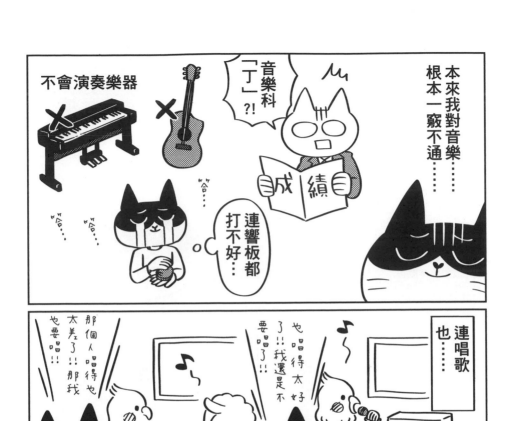

本來我對音樂……根本一竅不通……

音樂科「丁」?!

不會演奏樂器

連響板都打不好…

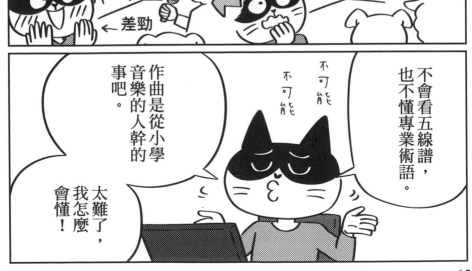

連唱歌也……

也唱得太好了!!我還是不要唱了!!

那個人唱得也太差了!!那我也要唱!!

差勁

不會看五線譜，也不懂專業術語。

不可能

不可能

作曲是從小學音樂的人幹的事吧。

太難了，我怎麼會懂！

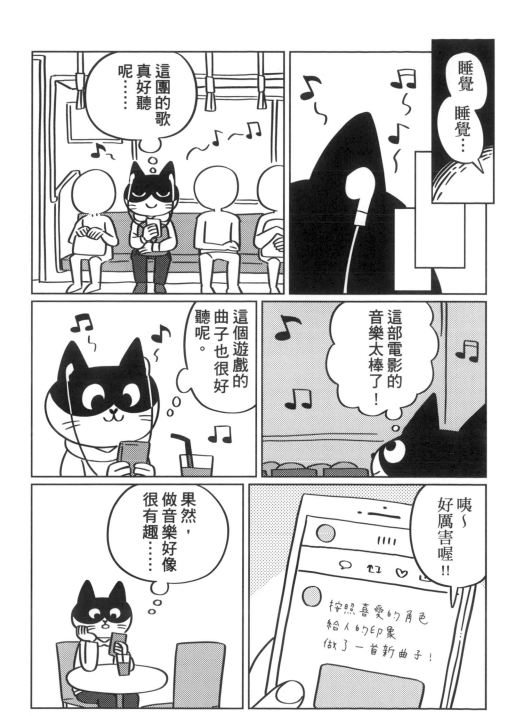

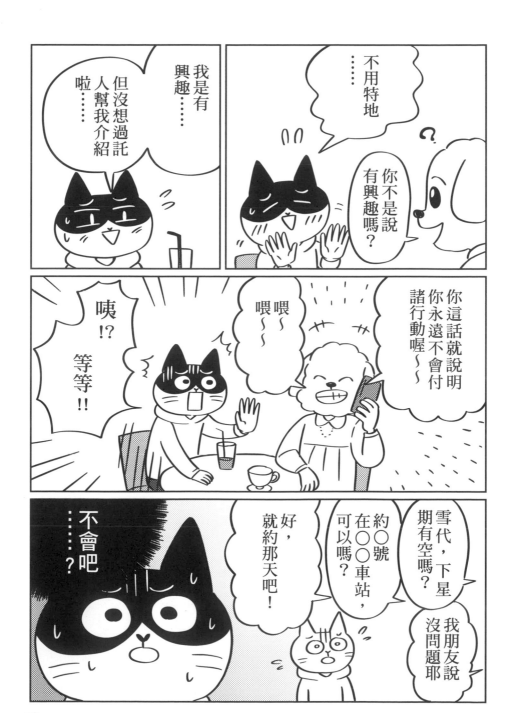

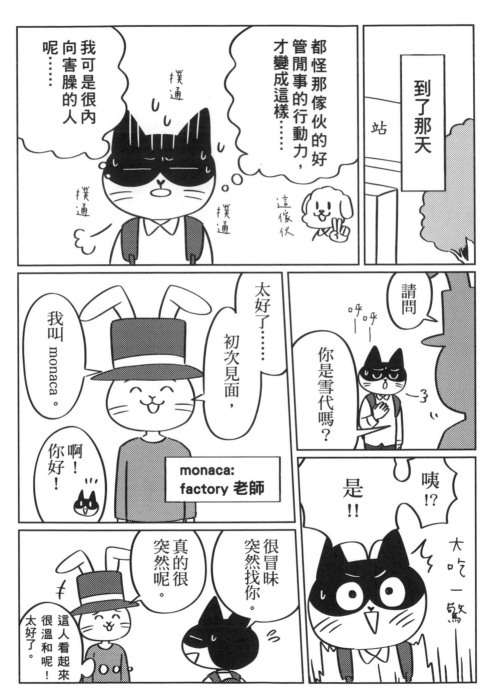

14

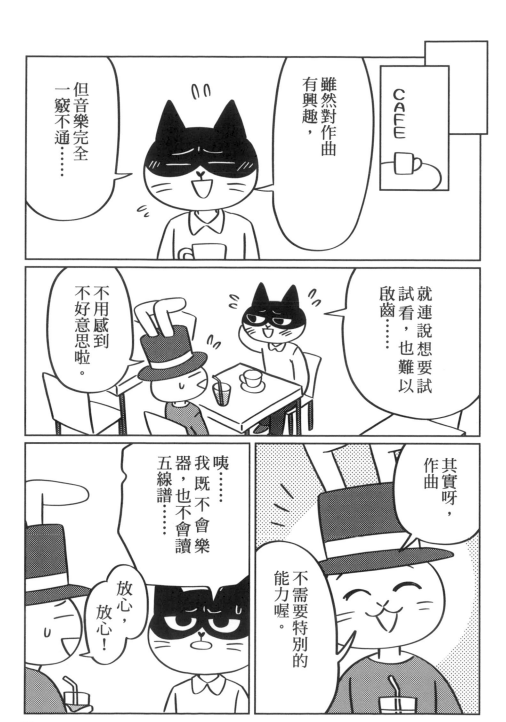

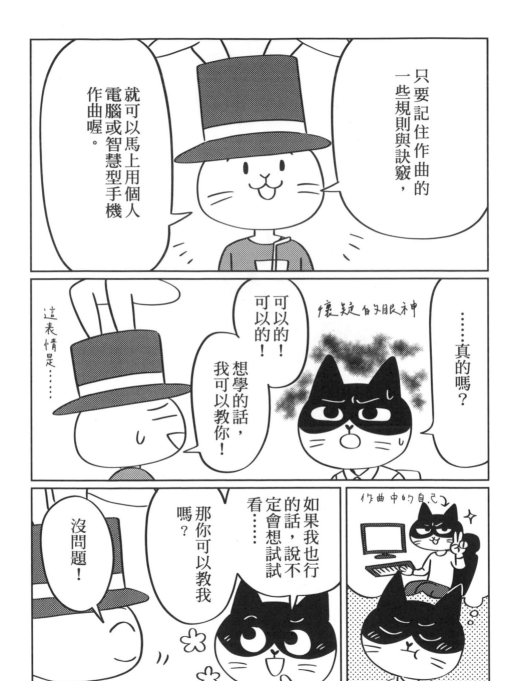

16

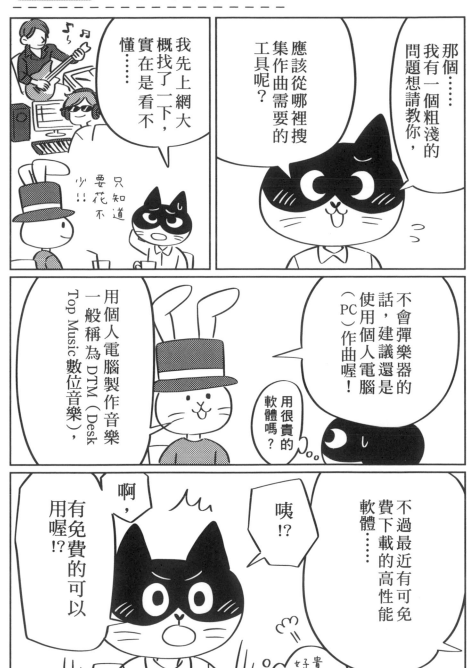

那個……我有一個粗淺的問題想請教你，

應該從哪裡搜集作曲需要的工具呢？

我先上網大概找了一下，實在是看不懂……

只知道要花不少!!

不會彈樂器的話，建議還是使用個人電腦（PC）作曲喔！

用很貴的軟體嗎？

用個人電腦製作音樂一般稱為DTM（Desk Top Music數位音樂），

不過最近有可免費下載的高性能軟體……

咦!?

啊，有免費的可以用喔!?

好貴

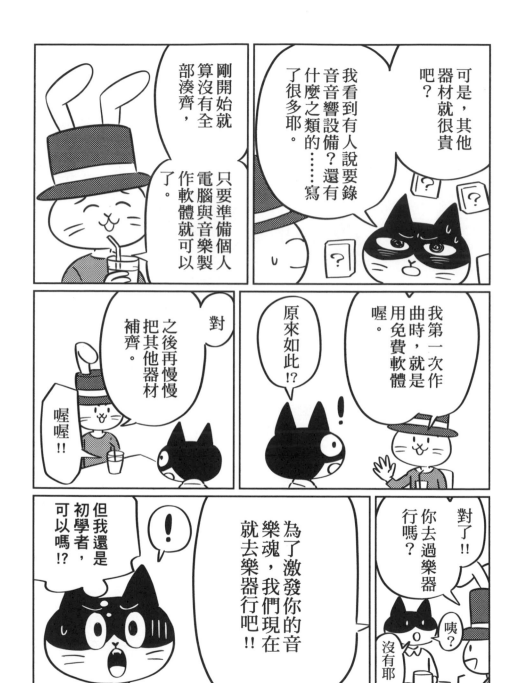

可是，其他器材就很貴吧？

我看到有人說要錄音音響設備？還有什麼之類的……寫了很多耶。

剛開始就算沒有全部湊齊，

只要準備個人電腦與音樂製作軟體就可以了。

我第一次作曲時，就是用免費軟體喔。

原來如此!?

對

之後再慢慢把其他器材補齊。

喔喔!!

對了!!你去過樂器行嗎？

咦？

沒有耶。

為了激發你的音樂魂，我們現在就去樂器行吧!!

但我還是初學者，可以嗎!?

有任何問題的話，都可以為您解說喔。

島村樂器
AEON MALL 幕張新都心店
數位音樂顧問
小林大將先生

可是完全不懂……

我想嘗試作曲……

我……那個……

這裡好像不是我該來的地方，怎麼辦？

……那麼，首先呢，為您介紹一下數位音樂需要的器材。

這樣呀。

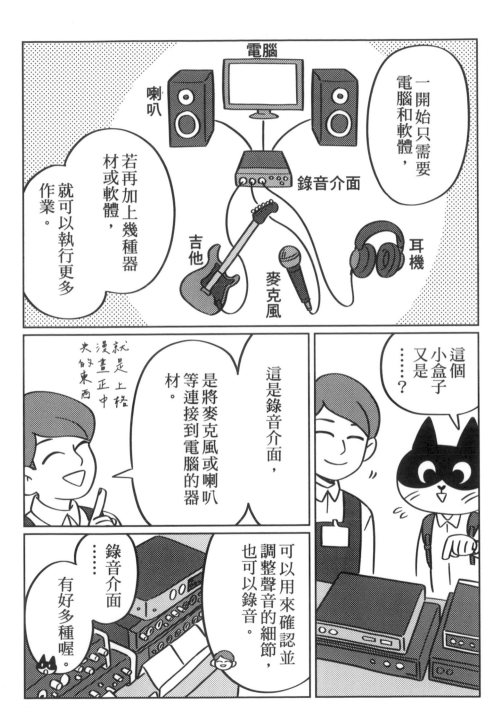

電腦

喇叭

一開始只需要電腦和軟體，

錄音介面

若再加上幾種器材或軟體，就可以執行更多作業。

吉他

麥克風

耳機

這是錄音介面，是將麥克風或喇叭等連接到電腦的器材。

就是上格漫畫正中央的東西。

可以用來確認並調整聲音的細節，也可以錄音。

這個小盒子又是⋯⋯？

錄音介面⋯⋯有好多種喔。

若想全部買齊，果然要花一筆錢呢。

入門者的話，建議購買比較便宜的器材。

嗯？

這個迷你鋼琴是什麼東西!?

好可愛啊～

比剛才的合成器便宜太多了!!

這是 MIDI 鍵盤（主控鍵盤），

必須連接上電腦才能發出聲音的器材。

這種是給會彈鋼琴的人使用的吧？

很多使用者雖然不會彈鋼琴，但它可以用來聽電腦內的音源的音色，也就是軟體音源的音色，

有一台就很方便。

一根手指也可以操作

彈不出聲音⋯⋯

不是接上去就有聲音了嗎？

再按

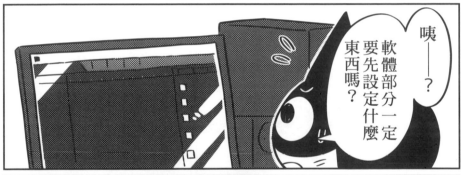

咦——？

軟體部分一定要先設定什麼東西嗎？

我不會啦

檔案　編輯　樂曲

嗯？

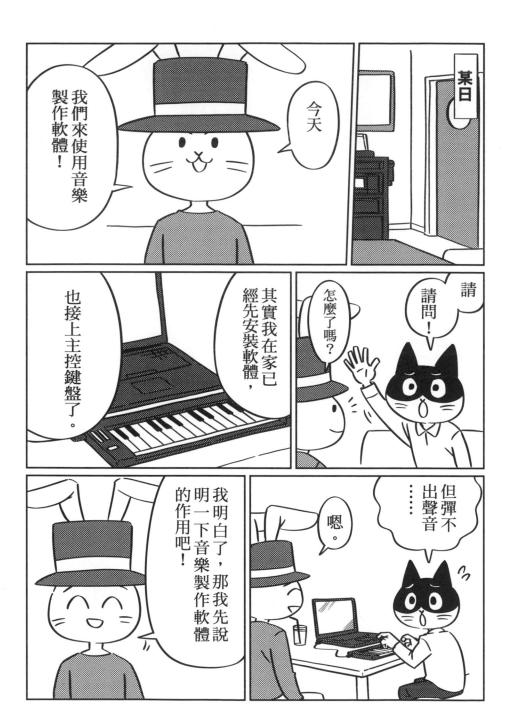

30

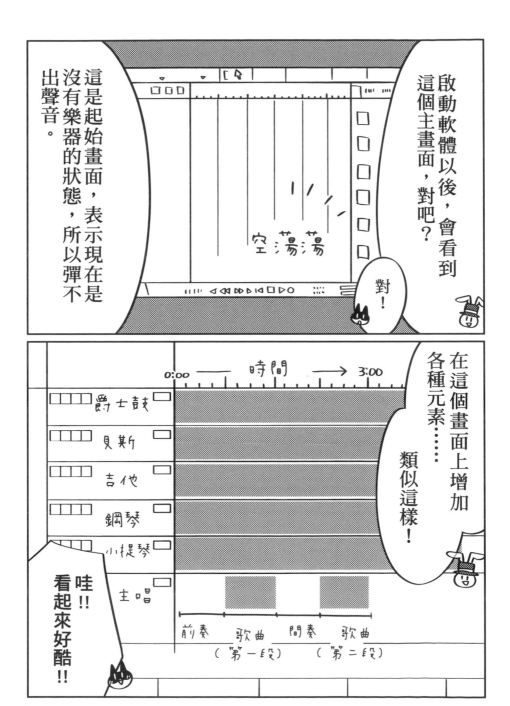

啟動軟體以後，會看到這個主畫面，對吧？

對！

這是起始畫面，表示現在是沒有樂器的狀態，所以彈不出聲音。

空蕩蕩

在這個畫面上增加各種元素……類似這樣！

時間　0:00 —— 3:00

爵士鼓
貝斯
吉他
鋼琴
小提琴
主唱

前奏　歌曲（第一段）　間奏　歌曲（第二段）

哇!!看起來好酷!!

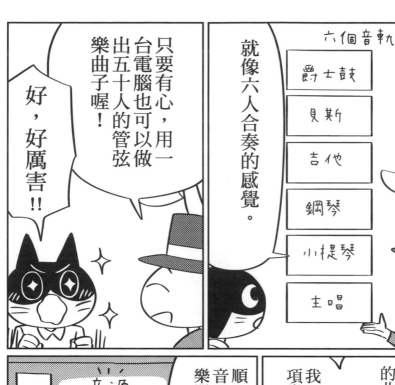
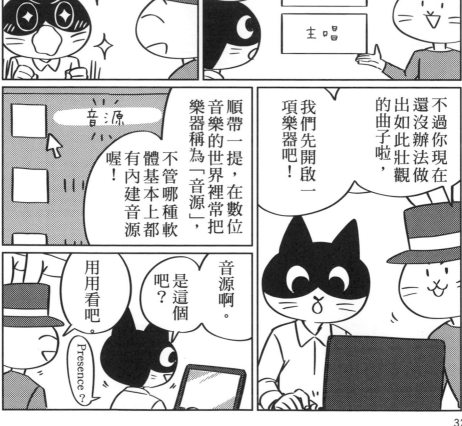

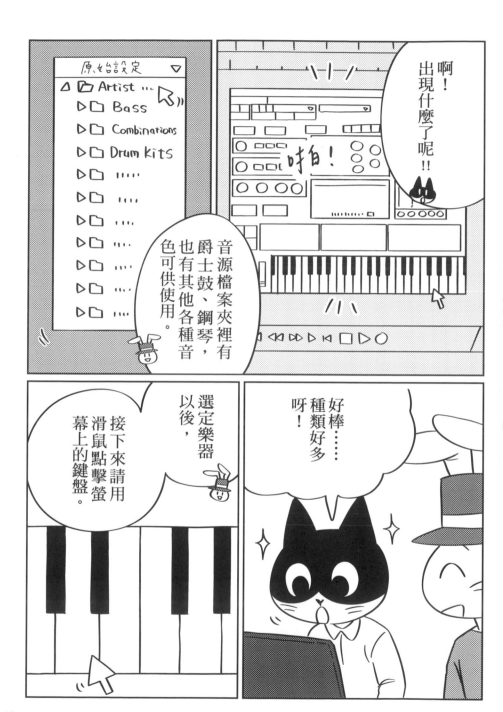

啊！出現什麼了呢！！

原始設定

△ 🗁 Artist
▷🗁 Bass
▷🗁 Combinations
▷🗁 Drum kits
▷🗁
▷🗁
▷🗁
▷🗁
▷🗁
▷🗁
▷🗁

啪！

音源檔案夾裡有爵士鼓、鋼琴，也有其他各種音色可供使用。

接下來請用滑鼠點擊螢幕上的鍵盤。

選定樂器以後，

好棒……種類好多呀！

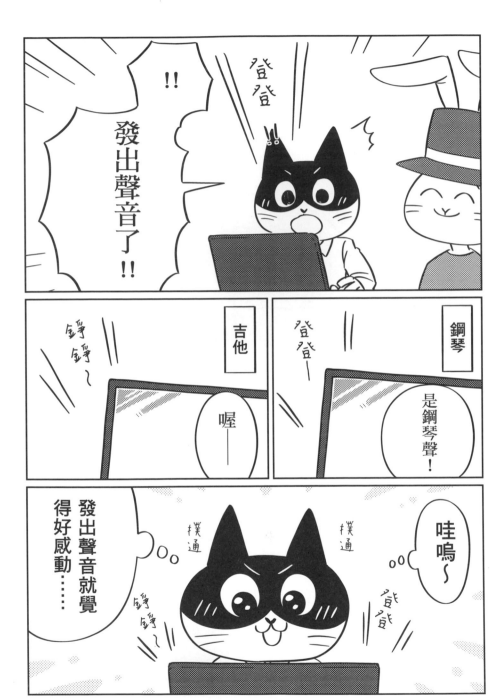

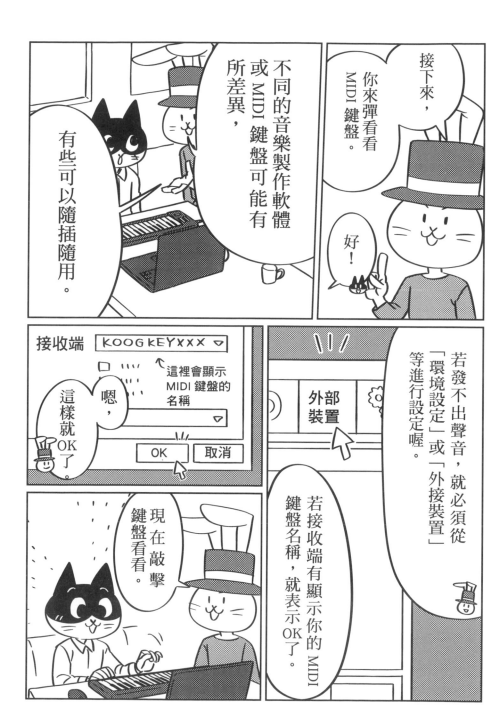

接下來，你來彈看看 MIDI 鍵盤。

好！

不同的音樂製作軟體或 MIDI 鍵盤可能有所差異，

有些可以隨插隨用。

若發不出聲音，就必須從「環境設定」或「外接裝置」等進行設定喔。

外部裝置

若接收端有顯示你的 MIDI 鍵盤名稱，就表示 OK 了。

接收端　KOOG KEY×××

這裡會顯示 MIDI 鍵盤的名稱

嗯，這樣就 OK 了。

OK　取消

現在敲擊鍵盤看看。

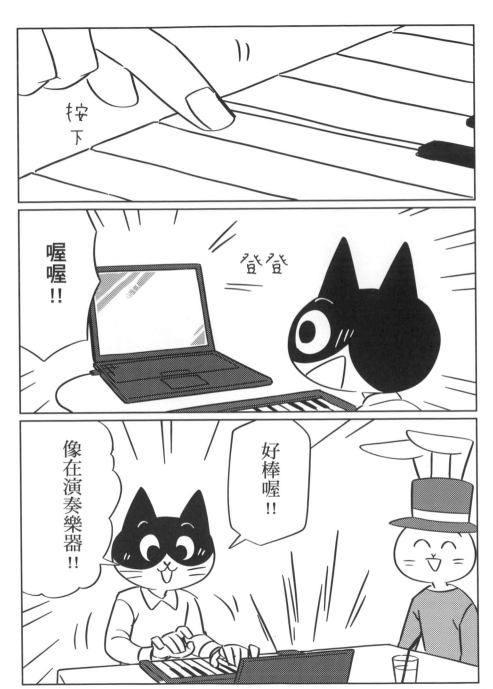

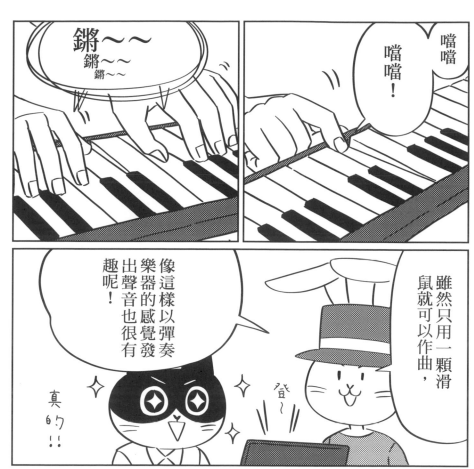

一起試試看 ❶
免費音樂製作軟體

●挑選基準

▶ 電腦的系統環境？
電腦作業系統必須是 Windows 或 MacOS。太舊的電腦有時可能無法處理最新版本的指令，要注意！

▶ 適合自己嗎？
肯定有人一開始就用專業版，但專業版功能很多，對初學者來說未必好用。凡具備簡單功能就足夠使用。

▶ 好用順手嗎？
「簡單」、「順手」是很重要的條件，喜好因人而異。若要了解各軟體的特色，不妨試遍各種免費版比較看看。

首先，請下載並安裝免費軟體！製作音樂的軟體叫做 DAW（Digital Audio Workstation，數位音樂工作站的縮寫）。請依個人電腦作業系統，選擇適合的軟體。

※ 以下是 2021 年 1 月整理的資料，請隨時留意軟體更新訊息。

Studio One Prime

想不到是免費版的驚訝度：
★★★★★

開發商：PreSonus
支援作業系統：Windows ／ Mac

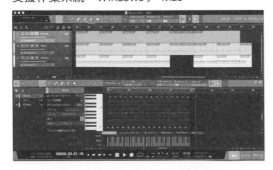

同時支援 Windows 與 Mac 的高性能軟體。作業動作快，音質佳，頗受好評。本書的範例曲目全部使用 Studio One Prime（版本 5）製成，不知道選哪一款的話，可以先考慮這個軟體。免費版有不能使用插入式套件的限制（plug-in，譯注：其他廠商製造的擴充式音源或效果套件），但初學者還使用不到這些功能。當曲目較多，想增加額外功能時，再來考慮是否升級至付費版。

Domino

操作容易度：
★★★★★

開發商：TAKABO SOFT
支援作業系統：Windows

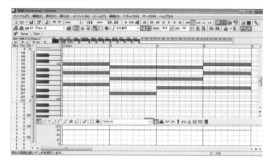

Windows 專用的免費軟體，嚴格說來並非音樂製作軟體，而是輸入音符專用的「MIDI 編曲（sequencer）」軟體，因此功能有限（例如不處理聲音檔案等）。但是，簡單就是這款軟體的強項。使用時不需要登入會員，下載的檔案也相當小，安裝後即可馬上作曲，對初學者而言是相當寶貴的存在。我初嘗作曲時就是使用 Domino。若覺得其他軟體很難用，可以先利用這套軟體，習慣基本的音符輸入方式（譯注：該軟體只有日文版）。

GarageBand

Mac 使用者持有度：
★★★★★

開發商：Apple
支援作業系統：Mac／iOS／iPadOS

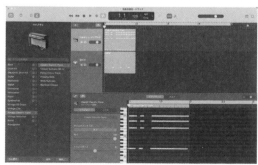

雖然是 Mac 或 iPhone 的預設軟體，但很多人幾乎沒有使用過這個知名軟體。這套蘋果製造的耐用軟體，也包含了豐富的軟體音源，只要學會基本操作方法，就可以滿足作曲需求。習慣作曲之後，若想追求更高的音質或製作層級，就可以考慮升級至高階版的 Logic Pro。好消息是 Logic Pro 現在可以免費試用 90 天，只要是 Mac 的使用者，都值得使用看看。

Cubase

歷史・人氣・知名度：
★★★★★

開發商：Steinberg
支援作業系統：Windows ／ Mac

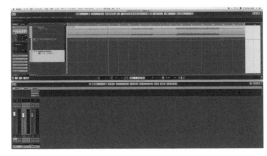

同時支援 Windows 與 Mac 作業系統，受到專業人士青睞的軟體。產品歷史悠久，用戶廣泛，從 J-POP 的知名作曲家到軟體使用者，在日本也受到相當程度的歡迎。除了 30 天免費試用以外，只要購買 Yamaha 或 Steinberg 的 MIDI 鍵盤或錄音介面，就會附贈綁定版 Cubase AI。與付費版相比，AI 的功能雖然有限，但對於初學者來說十分足夠，打算購買相關器材的人可以留意一下。

Live

電子舞曲度：
★★★★★

開發商：Ableton
支援作業系統：Windows ／ Mac

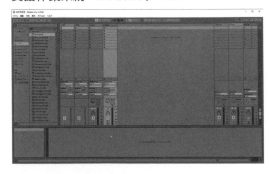

Live 就像字面名稱一樣，是常被安裝在筆記型電腦，用於現場演奏的軟體。有 90 天的免費體驗版，可製作電子舞曲，或做出適合 DJ、現場演唱用的曲子。藉由購買特定器材還可取得限定版的「Live Lite」。Live 可外接按鈕會隨著節奏五彩閃爍的打擊控制鍵盤（pad，譯注：MIDI 控制器的一種，原用於輸入節奏，但也可自行定義其他參數，或取代鋼琴鍵盤），可以在現場演奏中一邊操作這種酷炫的器材，一邊編出樂句。

Cakewalk

為 Win 使用者添增新戰力度：
★★★★★

開發商：BandLab Technologies
支援作業系統：Windows

雖然是 Windows 專用，但是功能相當強大的免費軟體。「SONAR」本身就是一個歷史悠久的軟體，2018 年變成免費軟體發表後，也曾引發討論。原本是一款要價數萬日圓的音樂製作軟體，功能十分完整，非常適合只想使用免費軟體的人。若覺得功能複雜到有點難用時，建議先習慣其他軟體操作。對於 Windows 使用者而言是新戰力，所以似乎慢慢地受到大家的歡迎。

Medly

到哪都方便作曲度：
★★★★★

開發商：Medly Labs Inc.
支援作業系統：iOS ／ iPadOS ／ Android

雖然這不是音樂製作軟體，不過是我最喜歡的手機應用程式之一。用法簡單，外出時若突然想到什麼樂句，便可以馬上輸入保存，相當方便。智慧型手機用的作曲應用程式種類繁多，選用上要避免使用標榜「只要簡單操作，就可以演奏出很酷炫聲音」的應用程式。以玩遊戲的感覺使用，可獲得樂趣，但初學者無法增進基本作曲功力，因此選擇時要三思。

※ 下載方式請參照官方網站說明。
※ 範例曲中有一部分曲目額外使用了 VOCALOID「初音未來」的合成音色。

Studio One 基本操作方法

這裡以免費軟體「Studio One Prime」的基本操作為例，說明音樂製作軟體的用法。本書的範例曲只用 Studio One Prime 內建音源（以及滑鼠、耳機）製作。想做出同樣音色的人，可從官方網站下載軟體。

① 啟動軟體‧選擇音源

啟動 Studio One Prime 之後，先點擊〔New Song〕項目。詳細設定可以先省略，直接按下〔OK〕（歌曲名稱也可以先輸入）。

接著請看左頁的畫面，點選介面右上方的〔Instrument〕分頁 ❶，底下會出現一些選項。打開名為〔PreSonus〕的檔案夾 ❷，底下又會出現〔Presence〕的項目。這是 Studio One 內建預設的軟體音源庫，包含各式各樣的樂器音色。

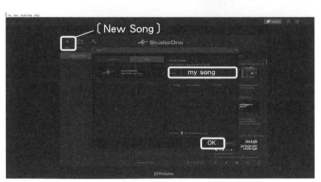

〔New Song〕

Studio One 官方網站 譯注

https://www.presonus.com/en/studio-one.html?rdl=true

譯注：在試用版過期後想要繼續使用的話，除購買不同版本序號外，也可以使用以下方法：
①在試用期間結束後，每次啟動 Studio One 都會出現要求正式啟用（activation）的視窗，點擊〔Close〕關閉。
②出現下一個視窗時，選擇最下面的 Run Studio One Prime - the feature limited FREE version 項目，點擊〔Activate Studio One Prime〕項目。
與試用期內可使用所有功能的 Demo 不同之處在於，Prime 版只能使用內建合成器、取樣音源與效果。

按下滑鼠左鍵把〔Presence〕拖放到介面中間的空白位置（❸），就啟動了軟體音源，但是這時還不會發出聲音，需要開啟內建的樂器音色。

❶點選〔Instruments〕

❷點選〔PreSonus〕

❸將〔Presence〕拖曳至左邊

請依照〔Default〕❶ →〔Artist Instrument〕（❷）→〔Drum Kits〕❸ →〔Basic Kit〕（❹）的順序開啟爵士鼓音源。點選下方的鍵盤，便會發出聲音。

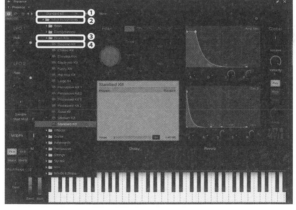

確認開啟之後，點選〔×〕關閉 Presence 的目錄選單。當要再次打開音源介面（例如想改變音色等時），就點選介面左上方的鍵盤圖示。

點擊鍵盤圖示
可打開音源的控制畫面

43

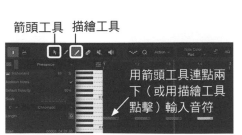

② 輸入與編輯音符

接下來說明如何將音符輸入到軟體。首先，請在左上照片的箭頭指示位置，連續點擊兩下滑鼠左鍵。

點擊之後會出現淺綠色的方塊。這是用來輸入音符的區域。

然後請連續點擊兩下淺綠色的方塊，這時介面下方會出現編輯內容用的畫面。請在這裡輸入音符。

在選擇前箭頭工具的狀態下，連續點擊兩下編輯畫面，可指定音符放置的位置。鉛筆工具也可以輸入音符。

在箭頭工具狀態下若要刪除音符，請選擇欲刪除的音符，然後按鍵盤 Delete 鍵，或用橡皮擦工具刪除。在描繪工具狀態下，把滑鼠游標放在音符上，就變成橡皮擦工具，便可直接點擊刪除。

在這裡連點兩下

↓

淺綠色方塊出現之後，再點兩下

↓

編輯畫面出現在介面下方

箭頭工具　描繪工具

用箭頭工具連點兩下（或用描繪工具點擊）輸入音符

③ 複製

想增加曲子長度時，就是複製功能派上用場的時候。

在選取②中已完成範圍的狀態下，按下鍵盤上的「D」鍵，已選取的範圍就會被複製到片段的後面。或者將滑鼠移到綠色範圍上並按下滑鼠右鍵複製。按下右鍵時，也可以複製或刪除其他選取範圍、以及選擇其他的動作。

❶在已選取的狀態下按下「D」鍵　❷選取範圍就會被複製到這裡

④ 新增額外音軌

想增加其他樂器時，就需要增加新的音軌。音軌是指放入樂器的容器，可縱向並排呈現在介面上。

新增方法是點選介面上的 (+) 按鈕 (❶)，或鍵盤的「T」鍵。介面上會出現新的視窗，在「Type」選單中選擇【Instrument】(❷)，在「Output」選項中選擇【New Instrument】(❸)，最後一欄選擇【Presence】(❹)，再按【OK】(❺)。

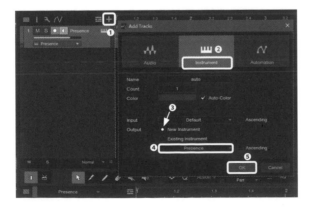

在目前的狀態下點選鍵盤圖示，顯示出音源主畫面時，就會看到並排的兩個「Presence」，表示在 Presence 裡開啟了兩種樂器音色。小心不要搞混上面音軌與下面音軌的音色。

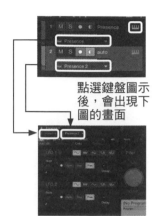

點選鍵盤圖示後，會出現下圖的畫面

兩個音軌開啟中的狀態。每個音軌的顏色都可以個別設定

⑤ 輸出曲子

輸出曲子時，首先需要決定輸出範圍從哪裡開始、到哪裡結束。請選取②中已完成的綠色範圍，並按下鍵盤的「P」鍵。這時候範圍上方會出現淡色的線。若以滑鼠游標拖曳尾端標記，便可增加選取範圍。

輸出範圍

然後依照左邊上圖畫面所示，從〔Song〕❶選單→選取〔Export Mixdown〕❷，就會出現左邊下圖的畫面。想改變曲目輸出的檔案路徑時，點選〔…〕便可指定目標檔案夾。

輸出的檔案格式可選擇 MP3 或 Wave（Wave 的檔案容量比 MP3 大十倍左右，音質較好）。

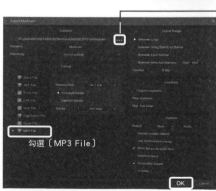

點擊這裡可改變曲目輸出的檔案路徑（位置）

勾選〔MP3 File〕

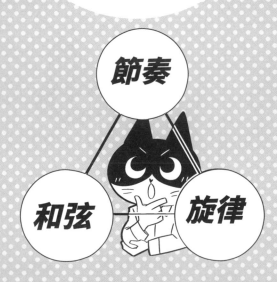

第 **2** 章

音樂三要素 篇

節奏

和弦　旋律

第 4 話　試著輸入爵士鼓的節奏

48

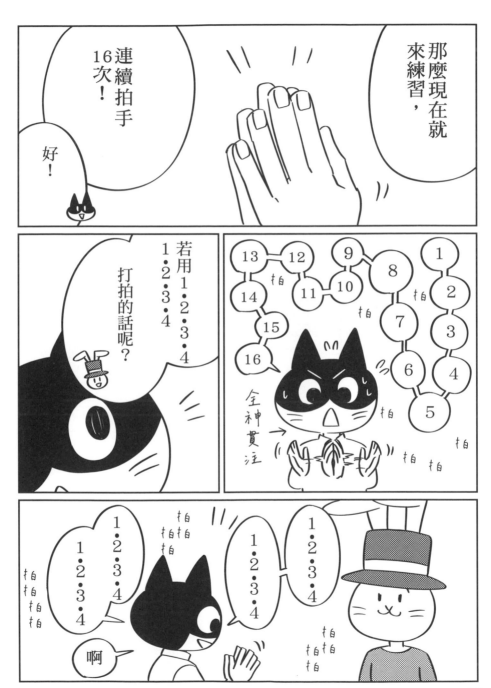

打拍數數時，反覆四次「1・2・3・4」要比從1數到16來得簡單吧？

✗ 不反覆：很難找出整合感，難以形成音樂性

1・2・3・4・5・6・7・8・9・10・11・12・13・14・15・16

O 反覆：容易產生節奏

1・2・3・4 ／ 1・2・3・4 ／ 1・2・3・4 ／ 1・2・3・4

的確！反覆的拍法比較好懂耶。

感覺較容易數拍子！

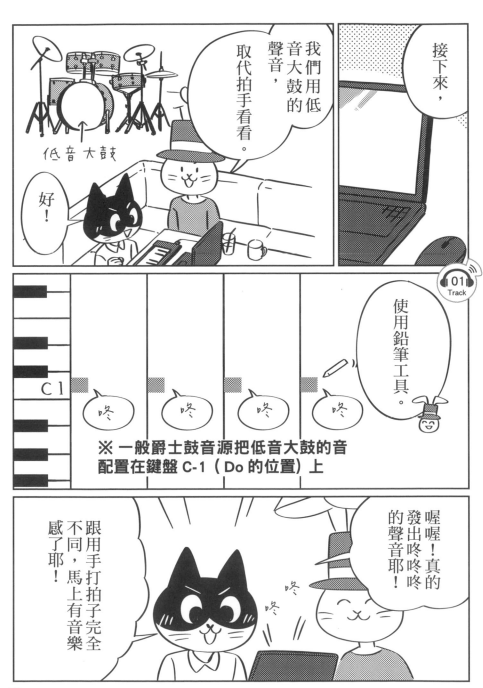

※ 一般爵士鼓音源把低音大鼓的音
配置在鍵盤 C-1（Do 的位置）上

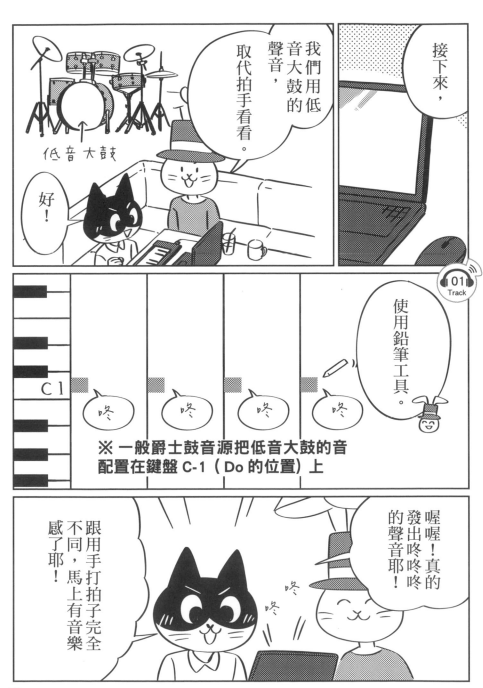

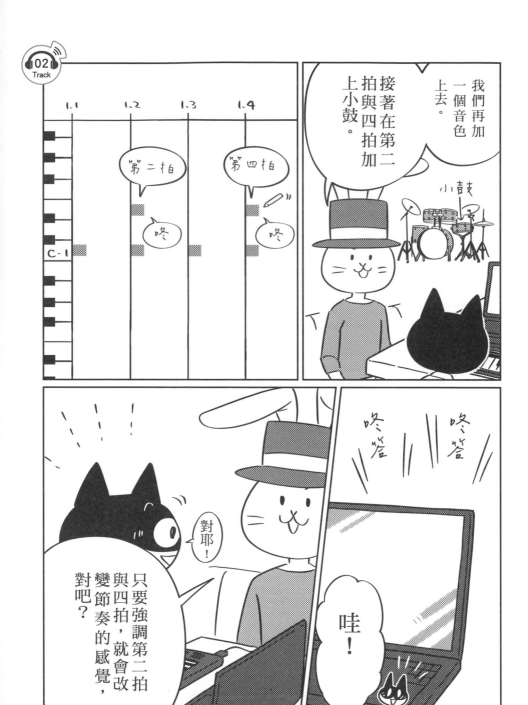

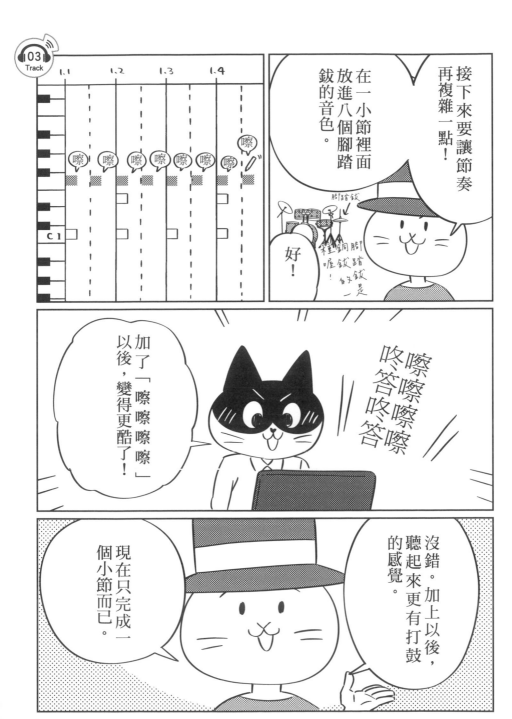

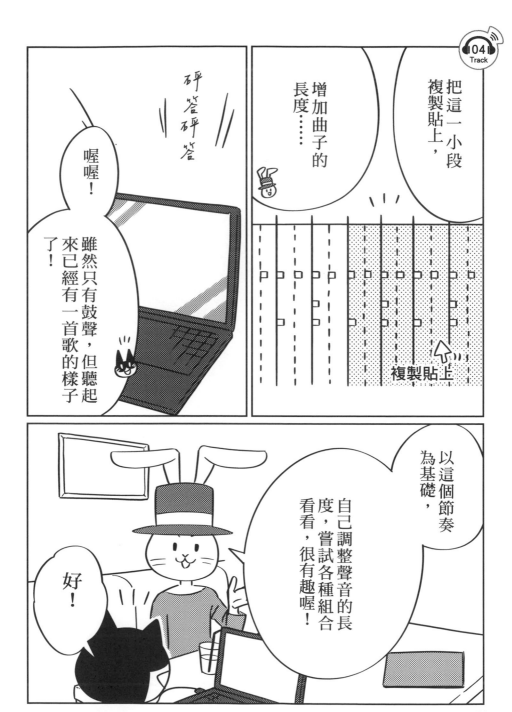

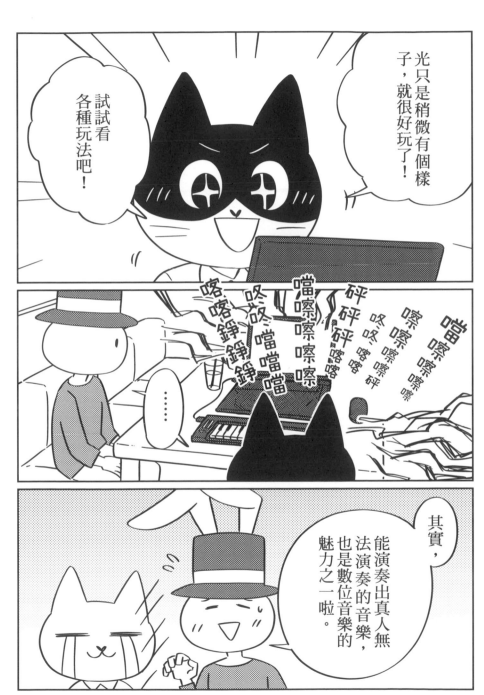

57

一起試試看 ❷
仿作爵士鼓節奏樣式集

這裡介紹「只要照著輸入，就能做出類似感覺的爵士鼓節奏樣式」。只要節奏樣式一變，曲子的氣氛也會隨之改變，請多方嘗試。

① 四拍子節奏

BPM 126

Track 105

複習前面漫畫裡出現的節奏樣式。「每小節等間隔出現四次低音大鼓」就是四拍子節奏。要記住「小鼓打在第二拍與四拍！」。此外，即使節奏樣式相同，只要改變音色也會帶來不同的感覺，正是數位音樂世界有趣的地方。請從自己使用的軟體內建音色中，找出喜歡的音色。

② 四拍子節奏（另一種樣式）

BPM 126

Track 106

腳踏鈸的音色比①少了。會不會覺得節奏感反而比剛才更明顯呢？

音樂具有正拍反拍的概念。啟動節拍器時，介於強拍的兩

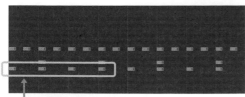

① 四拍子節奏

← 腳踏鈸
← 小鼓
← 低音大鼓

以等間距輸入低音大鼓，一小節四次

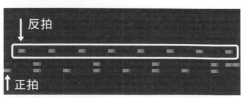

② 四拍子節奏
（另一種樣式）

← 腳踏鈸
← 小鼓
← 低音大鼓

↓ 反拍

↑ 正拍

腳踏鈸只出現在反拍

※範例的鼓聲是使用第42頁「Studio One 基本操作」介紹的軟體 Studio One Prime 內建音源【Presence】中的【Basic Drums】音色。
※音檔會重複兩次圖片的節奏。

次「答」的正中間，就是弱拍的位置。以本範例來說，低音大鼓在正拍上；腳踏鈸則在反拍上。因為腳踏鈸只出現在反拍，所以反拍聽起來比①更加明顯。日本人已經習慣抓正拍的節奏樣式，普遍認為比較不擅長抓反拍，所以平常若多留意反拍，會更容易掌握這種節奏樣式！

③

八分音符節奏

BPM
134

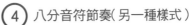
Track 07

在樂團演奏等中是經典的基本拍子。在一小節之中放入8次腳踏鈸形成節奏，故稱八分音符節奏(8-beat)。有人可能會問「那麼①的四拍子節奏也有8次腳踏鈸是……？」這種節奏樣式也可以稱為「使用四拍子打法的八分音符節奏」。

④

八分音符節奏（另一種樣式）

BPM
134

Track 08

首先試著移動③的低音大鼓位置，乍看之下④和③很相似，但節奏改變，身體的律動也會跟著改變。此外小鼓位置也稍微改變一下，只要增加一個打點，氣氛就會不一樣！請自行嘗試改變各打點的位置。

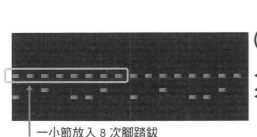

③ 八分音符節奏

←── 腳踏鈸
←── 小鼓
←── 低音大鼓

一小節放入 8 次腳踏鈸

④ 八分音符節奏（另一種樣式）

←── 腳踏鈸
←── 小鼓
←── 低音大鼓

低音大鼓的位置和③不同

⑤ 十六分音符節奏

BPM
108

Track
09

這是在一小節之間打 16 次腳踏鈸的節奏樣式。拍子數比八分音符節奏更多了。腳踏鈸的次數從 8 次變成 16 次能帶來速度感，但不表示八分音符節奏就沒有速度感。要領在於BPM（曲子速度）。剛才的八分音符節奏以BPM=134作成，而這個範例則是BPM=108。換句話說，十六分音符節奏(16-beat)的曲子只要降低速度，就會帶來比較沉穩的印象。

⑥ 十六分音符節奏（另一種樣式）

BPM
108

Track
10

低音大鼓的出現次數比⑤多，目的是加強節奏感。從圖可知，一些地方的腳踏鈸打點被拿掉了。仔細看就會發現低音大鼓出現的地方就沒有腳踏鈸。

實際以爵士鼓演奏十六分音符節奏的時候，打小鼓的同時基本上不會打腳踏鈸（因為兩手都很忙）。會比⑤一直打腳踏鈸更自然。

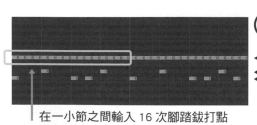

⑤ 十六分音符節奏

← 腳踏鈸
← 小鼓
← 低音大鼓

在一小節之間輸入 16 次腳踏鈸打點

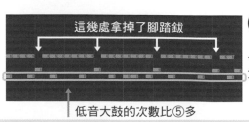

⑥ 十六分音符節奏（另一種樣式）

這幾處拿掉了腳踏鈸

← 腳踏鈸
← 小鼓
← 低音大鼓

低音大鼓的次數比⑤多

⑦ 夏佛（shuffle）

BPM
108

11
Track

身體會自然隨著擺動的節奏。腳踏鈸的打點位置是這個節奏的重點，在⑥的十六分音符節奏中，「答・答・答・答」的地方這裡則變成「答嗯答・答嗯答」。若一邊聆聽範例，一邊用嘴巴打出「答嗯答・答嗯答」的拍子，會比較容易記住。

在習慣夏佛節奏後再回頭聽⑥，可能會覺得⑥的節奏顯得有點平淡。

在輸入拍子的時候，請留意必須勾選【Quantize】→【T】（T是三連音的縮寫）選項。

*三連音（Triplet）＝把兩個音符的時值分做三等分的音符

⑧ 嘻哈風節奏

BPM
120

12
Track

帶有強烈西洋音樂味道的節奏樣式，在嘻哈樂裡被歸類為「陷阱（trap）」節奏。

節奏特徵在於腳踏鈸的連續打點，在此是使用比十六分音符更短的三十二分音符。輸入後必須勾選【Quantize】→【1/32】。

由於這種節奏原本就是數位音樂的類型，所以不用理會「鼓手能不能打擊」的問題。

⑦ 夏佛

← 腳踏鈸
← 小鼓
← 低音大鼓

「答嗯答」的節奏（以下同）

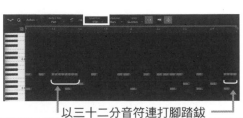

⑧ 嘻哈風節奏

← 腳踏鈸
← 小鼓
← 低音大鼓

以三十二分音符連打腳踏鈸

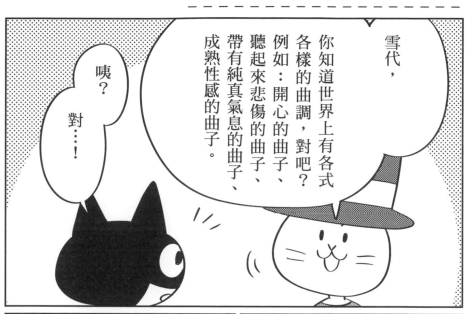

雪代，

你知道世界上有各式
各樣的曲調，對吧？

例如：開心的曲子、
聽起來悲傷的曲子、
帶有純真氣息的曲子、
成熟性感的曲子。

咦？

對……！

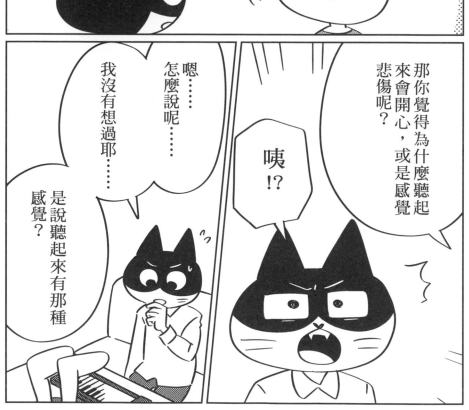

那你覺得為什麼聽起
來會開心，或是感覺
悲傷呢？

咦！？

嗯……
怎麼說呢……
我沒有想過耶……

是說聽起來有那種
感覺？

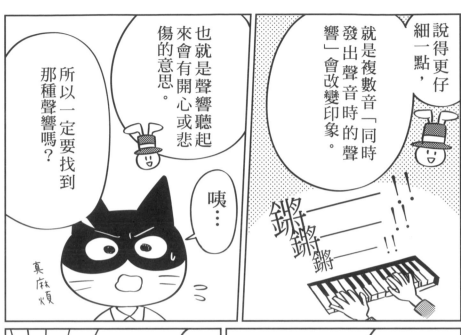

說得更仔細一點，就是複數音「同時發出聲音時的聲響」會改變印象。

也就是聲響聽起來會有開心或悲傷的意思。

所以一定要找到那種聲響嗎？

咦…

真麻煩

別擔心！不用你自己摸索，先人早就整理出方便使用的音符組合了！

好厲害喔！但是這麼輕鬆取得，真的可以嗎!?

我們只要心存感激先人智慧，好好地使用吧!!

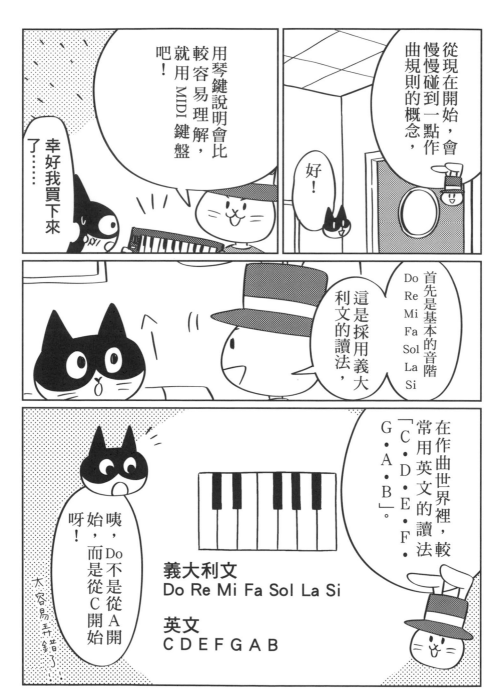

64

對呀，因有眾多說法，A是La的原

據說以前音階都是從A開始，也就是La Si Do Re Mi Fa Sol。

但在漫長的歷史中，變成一般用法。現在還保留以前的習慣，把La稱為A。Do Re Mi Fa Sol La Si

原來有這段歷史……

只要多唸幾遍「CDEFGAB」自然就會記起來了，不必擔心記不住！

你實際按鍵盤聽聽看吧。

……好！

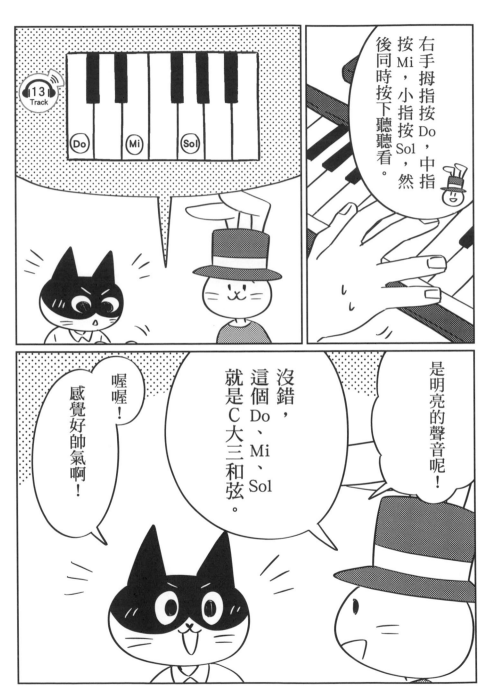

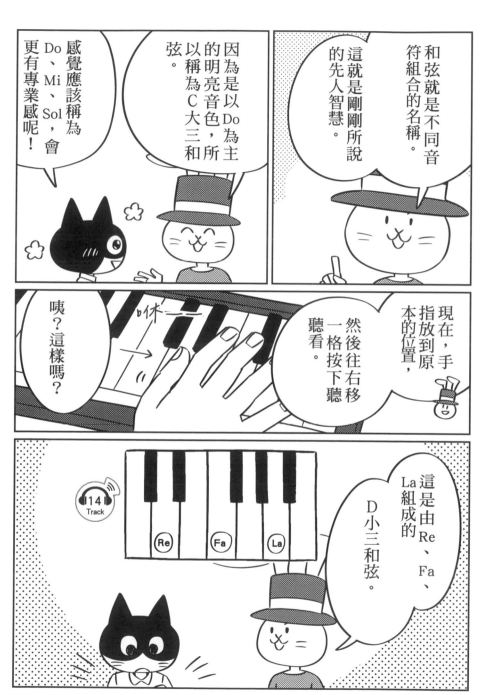

感覺應該稱為Do、Mi、Sol，會更有專業感呢！

因為是以Do為主的明亮音色，所以稱為C大三和弦。

和弦就是不同音符組合的名稱。

這就是剛剛所說的先人智慧。

咦？這樣嗎？

現在，手指放到原本的位置，然後往右移一格按下聽聽看。

這是由Re、Fa、La組成的D小三和弦。

Re　Fa　La

14 Track

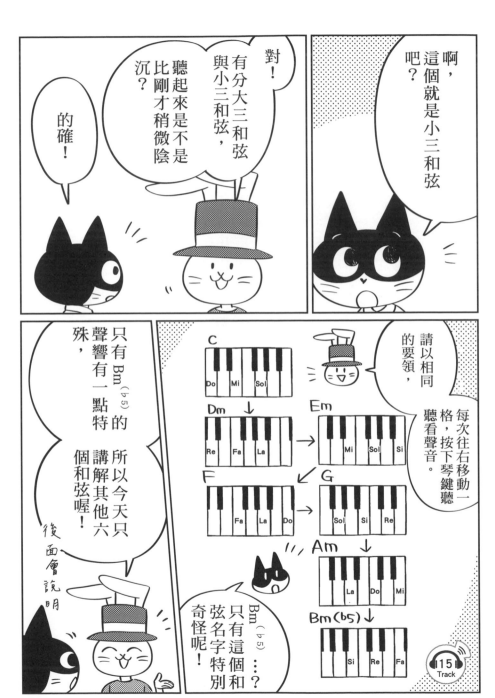

68

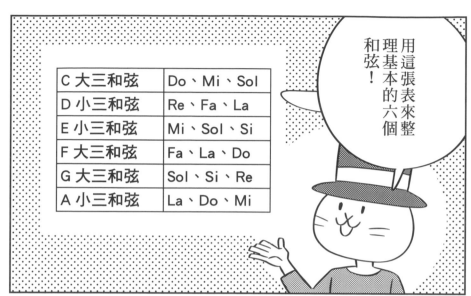

C 大三和弦	Do、Mi、Sol
D 小三和弦	Re、Fa、La
E 小三和弦	Mi、Sol、Si
F 大三和弦	Fa、La、Do
G 大三和弦	Sol、Si、Re
A 小三和弦	La、Do、Mi

用這張表來整理基本的六個和弦！

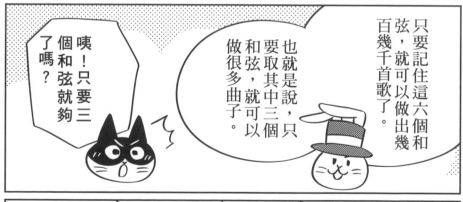

只要記住這六個和弦，就可以做出幾百幾千首歌了。

也就是說，只要取其中三個和弦，就可以做很多曲子。

咦！只要三個和弦就夠了嗎？

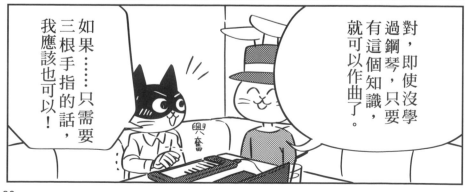

對，即使沒學過鋼琴，只要有這個知識，就可以作曲了。

如果⋯⋯只需要三根手指的話，我應該也可以！

興奮

69

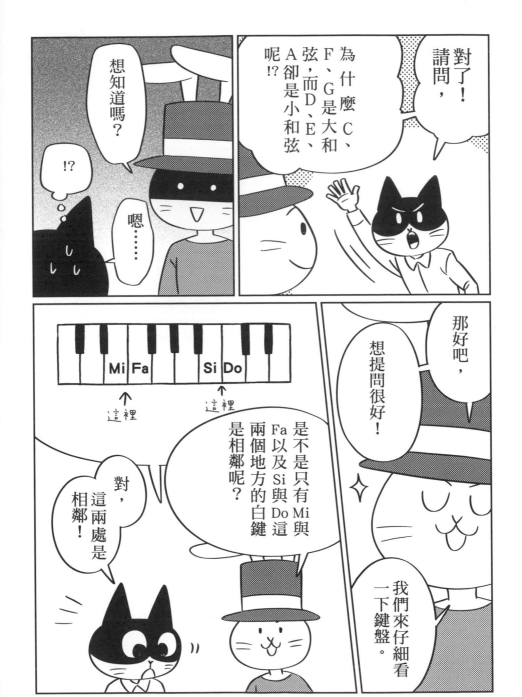

70

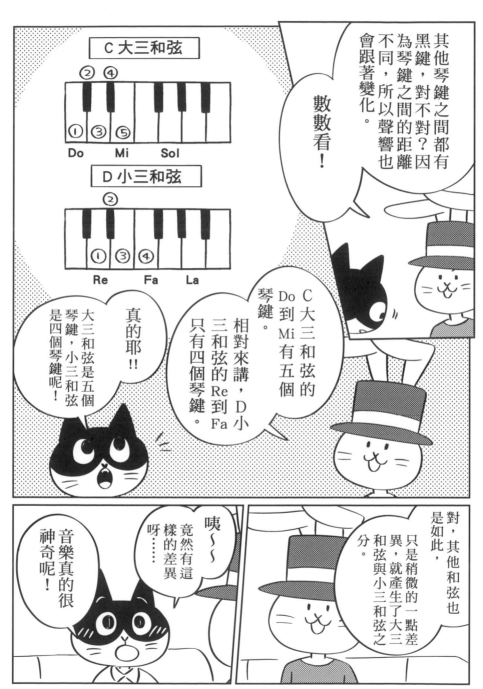

接下來就是和弦進行了！

第**6**話　和弦進行

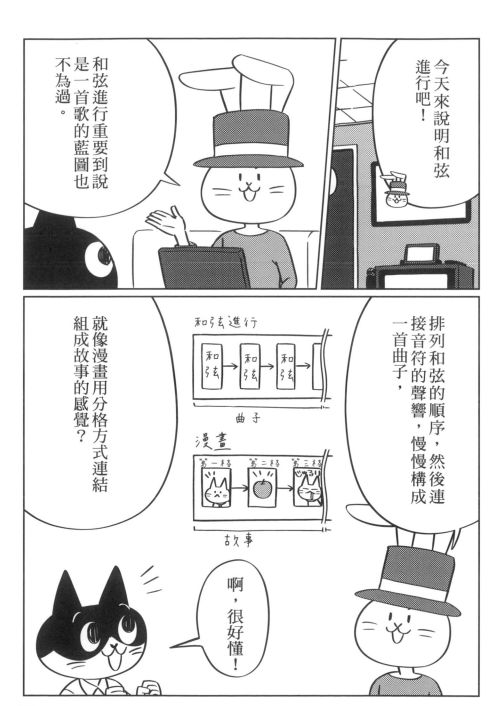

今天來說明和弦進行吧！

和弦進行重要到說是一首歌的藍圖也不為過。

排列和弦的順序，然後連接音符的聲響，慢慢構成一首曲子，

就像漫畫用分格方式連結組成故事的感覺？

啊，很好懂！

和弦進行

和弦 → 和弦 → 和弦 →

曲子

漫畫

第一格 → 第二格 → 第三格

故事

所以模仿經典名曲使用的和弦進行，就是一條精通的捷徑。

第一次很難自己畫設計圖，

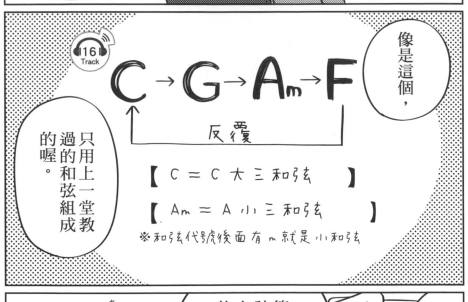

像是這個，

16 Track

C → G → Am → F

反覆

【 C ＝ C 大三和弦 】

【 Am ＝ A 小三和弦 】

※和弦代号虎後面有 m 就是小和弦

只用上一堂教過的和弦組成的喔。

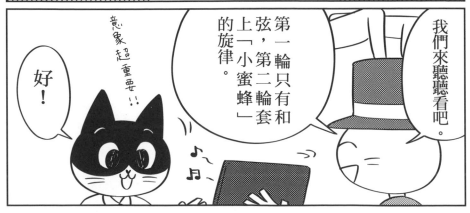

我們來聽聽看吧。

第一輪只有和弦，第二輪套上「小蜜蜂」的旋律。

意象超重要!!

好！

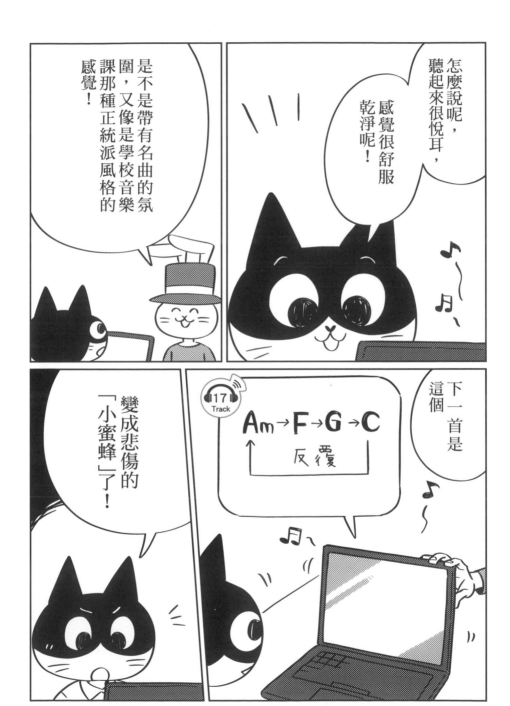

怎麼說呢，聽起來很悅耳，

感覺很舒服乾淨呢！

是不是帶有名曲的氛圍，又很像是學校音樂課那種正統派風格的感覺！

下一首是這個

17 Track

$Am \rightarrow F \rightarrow G \rightarrow C$

反覆

變成悲傷的「小蜜蜂」了！

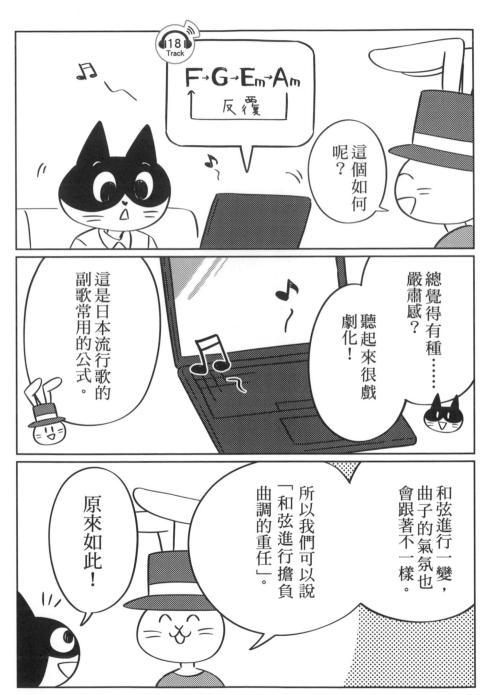

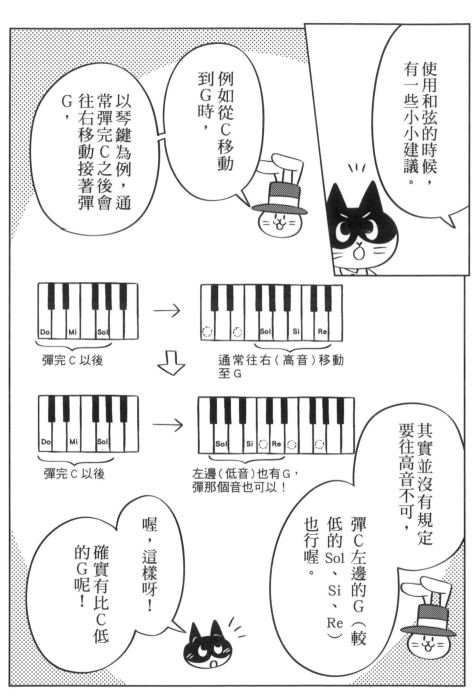

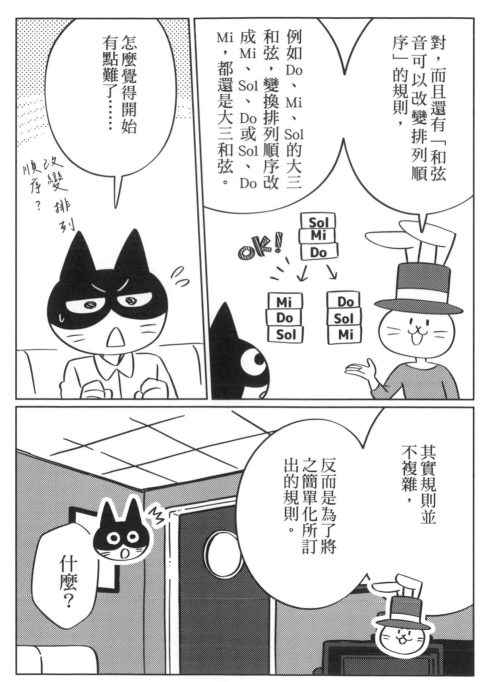

對，而且還有「和弦音可以改變排列順序」的規則，

例如Do、Mi、Sol的大三和弦，變換排列順序改成Mi、Sol、Do或Sol、Do、Mi，都還是大三和弦。

改變排列順序？

怎麼覺得開始有點難了……

OK!

Sol
Mi
Do

Mi
Do
Sol

Do
Sol
Mi

其實規則並不複雜，

反而是為了將之簡單化所訂出的規則。

什麼？

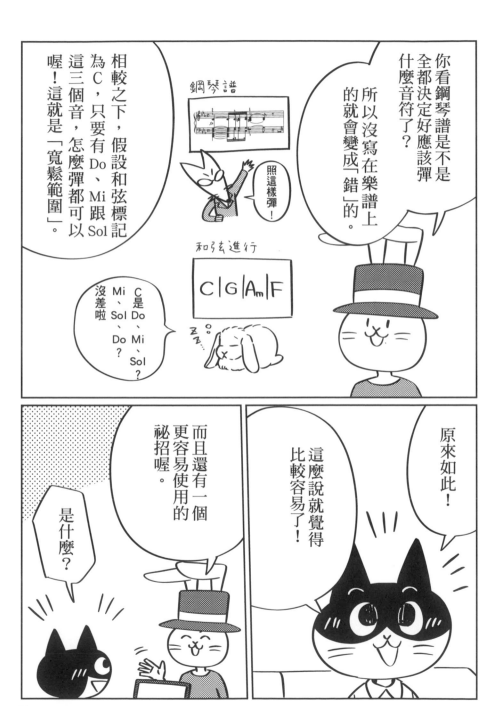

鋼琴譜

照這樣彈！

和弦進行

C | G | Aｍ | F

Mi、Sol、Do？
C是Do、Mi、Sol
沒差啦

你看鋼琴譜是不是全都決定好應該彈什麼音符了？

所以沒寫在樂譜上的就會變成「錯」的。

相較之下，假設和弦標記為C，只要有Do、Mi跟Sol這三個音，怎麼彈都可以喔！這就是「寬鬆範圍」。

原來如此！

這麼說就覺得比較容易了！

而且還有一個更容易使用的祕招喔。

是什麼？

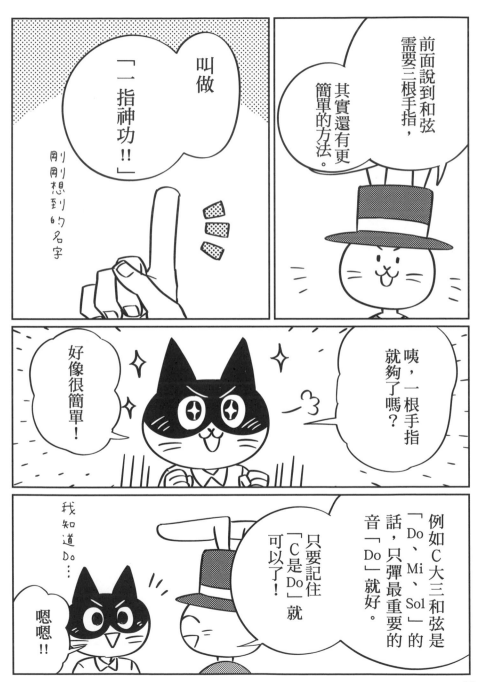

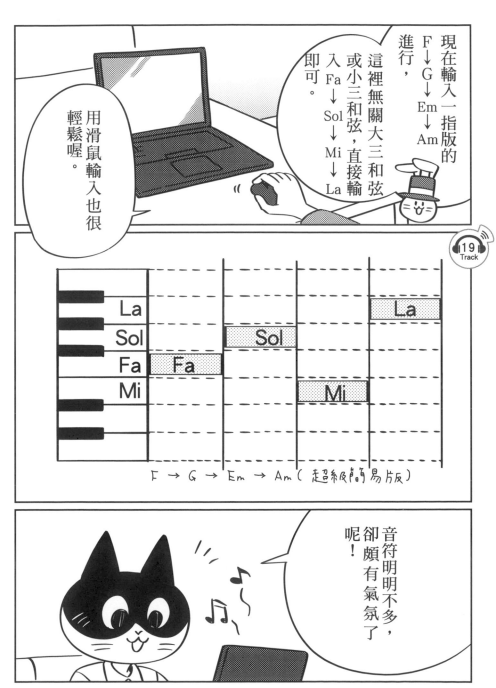

用一根手指的時候，比用三根手指時更重視低音的分量。

因為低音具有支撐整首曲子的作用。

這就是貝斯這種樂器負責的部分。

貝斯

若將前面介紹的爵士鼓節奏與一指貝斯組合起來，聽起來就會變這樣。

20 Track

哇！好厲害！變成一首曲子了耶，低音好酷！

一起試試看 ❸

實作！連接組合不同和弦做出一首曲子

和弦進行終於出現了。不過,你可能會想「就這些要怎麼做出一首曲子呢?」和弦進行不會演奏一次就結束,只要多反覆幾次,就可以讓一首曲子愈來愈長。

Track 122

使用 C↓→G↓→Am
↓→F,Am
↓→F↓→G↓→C
和弦進行的範例曲

我們先聽聽看以第 6 話的 C↓→G↓→Am
↓→F↓→G↓→C 這兩組和弦進行所做成的範例曲。

我將焦點放在「讓曲子變長」上,因此編曲上刻意簡單,也沒有配上歌唱。旋律部分會在下一章說明,不過聽到伴奏之後想必有人已經哼出旋律了(或是想到某位歌手的歌聲,一邊聽曲子一邊想像那位歌手唱出的聲音)。請用聽伴唱帶的意象聽完以下的曲子。

前奏
[0:00 ～ 0:12]

▶ C → G → Am → F
每個和弦兩拍,彈兩遍

|C・G・|Am・F・|

|C・G・|Am・F・|

C↓→G↓→Am↓→F,兩拍換一個和弦。

86

A旋律前半
[0:13 ～ 0:35]

▶C → G → Am → F
每個和弦四拍，彈兩遍

|C・・・|G・・・|Am・・・|F・・・|
|C・・・|G・・・|Am・・・|F・・・|

這裡加了爵士鼓，做為「從這裡開始的提示」。雖然沒有歌曲旋律，但有歌曲從這裡開始的意象。C變成四拍，所以聽起來會比前奏更加緩和舒服一些。

A旋律後半
[0:36 ～ 0:59]

▶C → G → Am → F
每個和弦四拍，彈兩遍

|C・・・|G・・・|Am・・・|F・・・|
|C・・・|G・・・|Am・・・|F・・・|

同樣的和弦進行，由於貝斯的加入，增加了曲子的厚度，因此可以感受到一點展開變化。在副歌前的第59秒處，音樂戛然停止，暗示「即將進入副歌，請注意！」，則具有一種區隔感。

副歌
[1:00 ～ 1:23]

▶ Am → F → G → C
每個和弦兩拍，彈四遍

Am・F・	G・C・
Am・F・	G・C・
Am・F・	G・C・
Am・F・	G・C・

副歌是一首曲子中最想讓人聽到的部分。

一開始先以銅鈸發出「鏘」的一聲（做出與第12～13秒A旋律開頭沒有銅鈸的對比）。

副歌的和弦進行變成Am↓F↓G↓C。和弦進行一變，整個氣氛也不一樣了。前半明亮的展開到了副歌變成有一點帥氣的感覺。

每兩拍變換一個和弦，與A旋律的安定感形成緩急區別。

間奏
[1:24 ～ 1:35]

▶ Am → F → G → C
每個和弦兩拍，彈兩遍

|Am・F・|G・C・|
|Am・F・|G・C・|

為了銜接副歌的情調，間奏沿用相同的和弦進行。稍微改變貝斯的節奏。

首先已經決定了曲子第一段的長度。接下來只要重複A旋律與副歌，一下子就能生出三分鐘長的曲子。

不過，其實初學者幾乎不可能一開始就完成三分鐘的曲子。「對自己想做的音樂有很高的理想」也可能是原因之一。各位聽到的歌曲都是經由一流作曲家、作詞家、編曲家、歌手、演奏者、混音師、母帶後期工程師等專業人士的技術，並且使用頂級的錄音室器材所製作而成。因此，使用免費軟體做出的曲子，一開始還無法按照自己的理想也在情理之中。

若你的目標是精通技巧，最好要重視「先掌握整體樣貌」的原則。一百個人有一百種理想，但本質上都是從同個基礎建立起來，在一首大約1分30秒的曲子中就塞滿了許多基礎。只要將基礎融會貫通，在朝著目標方向前進時，就能慢慢看見自己需要的東西是什麼，希望各位能享受成長的過程。

好！要進入寫旋律了！

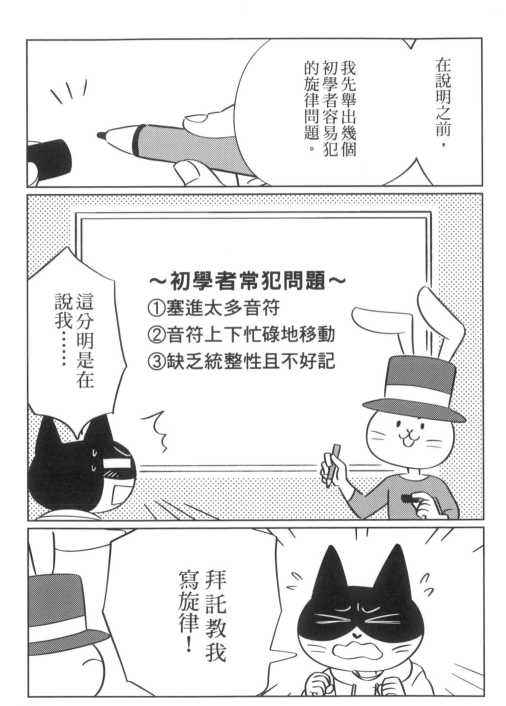

~初學者常犯問題~
① 塞進太多音符
② 音符上下忙碌地移動
③ 缺乏統整性且不好記

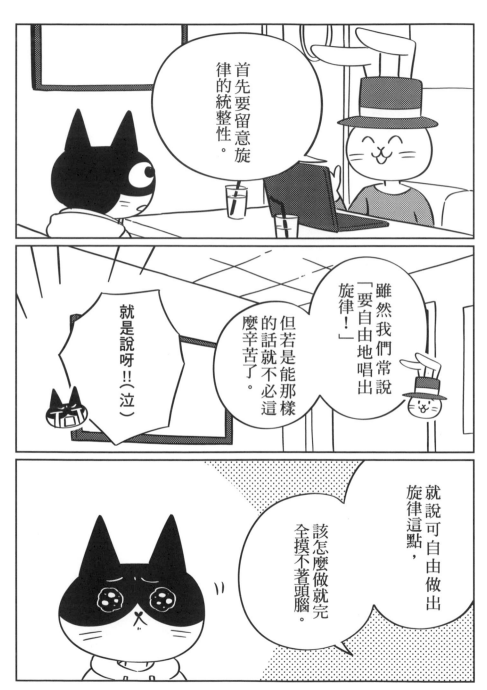

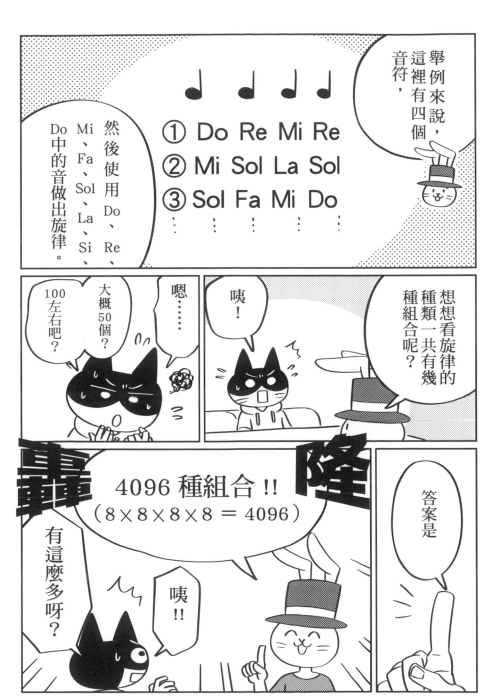

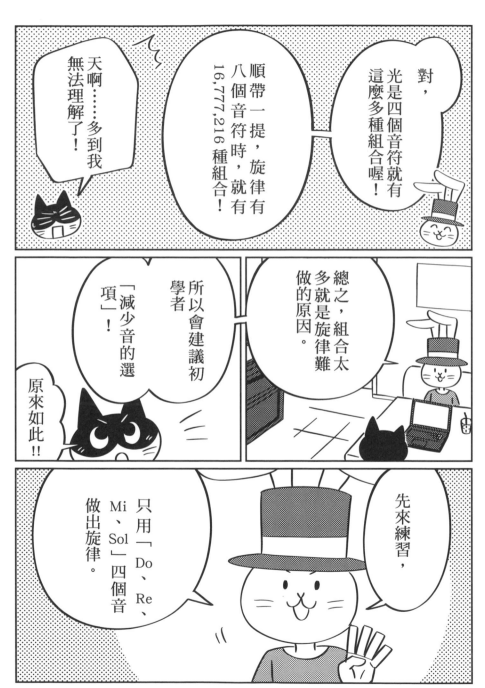

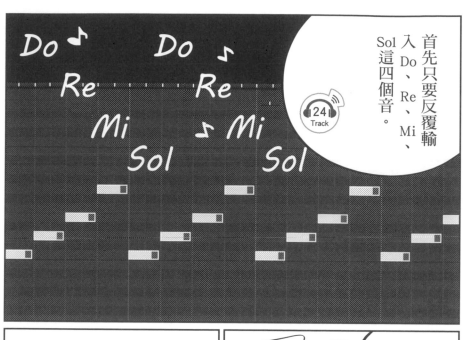

首先只要反覆輸入 Do、Re、Mi、Sol 這四個音。

嗯～～可是這樣是不是太簡單了呢？

是嗎？

配上和弦進行聽聽看吧？

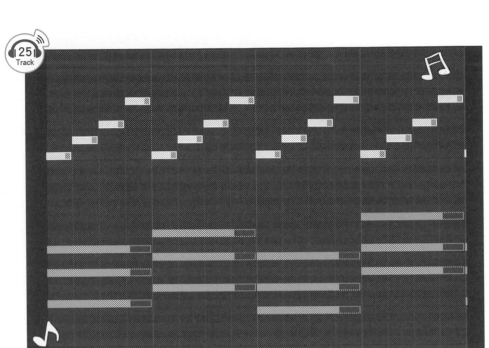

看上去簡單，比剛才更好聽耶!!

唉唷!

對吧？旋律配上和弦之後就會發揮本身的價值了!

然後再把旋律發展下去!

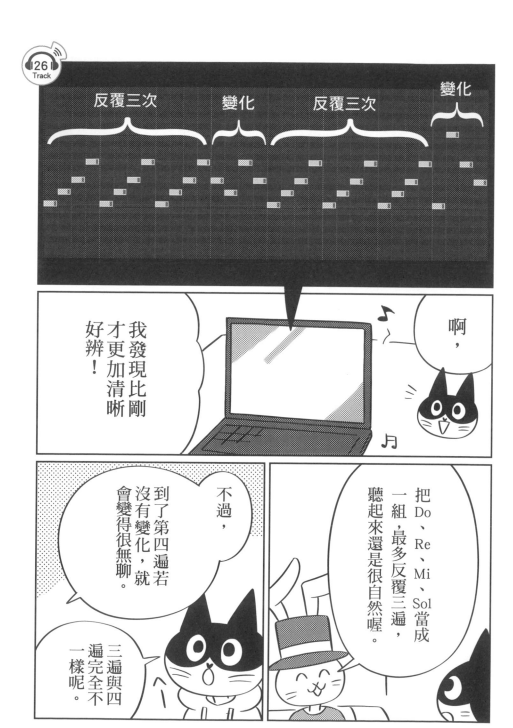

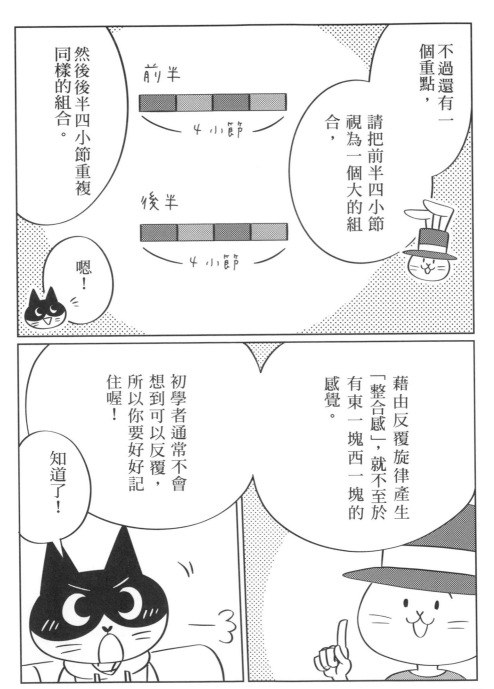

不過還有一個重點，

請把前半四小節視為一個大的組合，

然後後半四小節重複同樣的組合。

嗯！

前半
4小節

後半
4小節

藉由反覆旋律產生「整合感」，就不至於有東一塊西一塊的感覺。

初學者通常不會想到可以反覆，所以你要好好記住喔！

知道了！

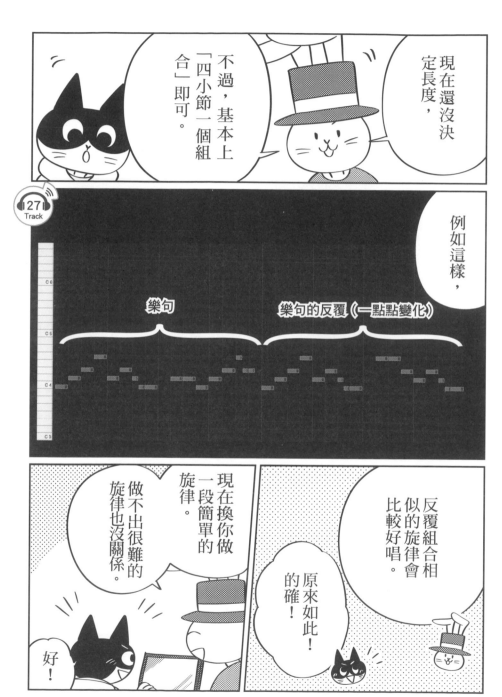

現在還沒決定長度，

不過，基本上「四小節一個組合」即可。

Track 27

例如這樣，

樂句

樂句的反覆（一點點變化）

C 6

C 5

C 4

C 5

現在換你做一段簡單的旋律。

做不出很難的旋律也沒關係。

好！

反覆組合相似的旋律會比較好唱。

原來如此！的確！

做出使用十六分音符的樂句

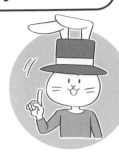

音符有很多種類，有長的音符，也有短的音符。請聆聽以下這些音符並比較看看。接著，從各種音符中，我們要嘗試活用十六分音符做成樂句。

樂句可以說是旋律的一種，有時候被視為等同於旋律，但你可以想成它是一種更加濃縮的旋律段落。說到旋律，通常會想到歌唱的部分，但樂句也經常使用在歌唱以外的其他聲部。一再反覆的短樂句，就稱為「重覆樂段（riff）」。

十六分音符是短的音符，可表現快速細微的動作，也容易做出漂亮的旋律，非常建議各位使用。這次的旋律並不是給真人演唱，即使快到真人唱不了也沒關係。

一開始可以像〔Track 32〕這樣，先排列出音符，再從中摸索各種不同組合樣式。嘗試看看改變音高，或偶爾拿掉音符，找出聽起來舒服的樂句（但是請不要點到黑鍵的部分喔！）。

●全 音 符
（拍）

128 Track

●2 分音符
（拍）

129 Track

●4 分音符
（休止符）
（拍）

130 Track

●8 分音符
（休止符）　　　　　　　（休止符）
（拍）

131 Track

●16分音符
（拍）

132 Track

接著再加以變化，做成像【Track 33】這樣的曲子。用一些休止符產生「區隔」。除了比方才的樂句更有抑揚頓挫感之外，旋律感也變強了。前半兩小節與後半兩小節各有些微變化，這是考量到前面提到的整合感。

最後，請聆聽加上和弦與爵士鼓音色的完成版。

34 Track

使用十六分音符的樂句（和弦與爵士鼓追加版）

聽起來是不是很不錯呢？要不是特意做十六分音符的樂句，一般也不會做成這樣的樂句。因為我們平常習慣的節奏，主要是四分音符，最快也頂多到八分音符（例如心跳、時鐘指針、步行節奏、跑步節奏等）。十六分音符節奏在音樂以外，是不太容易習慣的聲音，但只要稍加留意並且哼唱看看，作曲的節奏感也會跟著提升。

雖然用樂器很難演奏這種快速的樂句，不過借重電腦的力量，不管多快或多難的樂句都能演奏，所以也可以說最適合數位音樂創作。

請模仿這個範例試做看看！

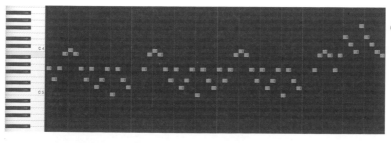

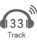
33 Track

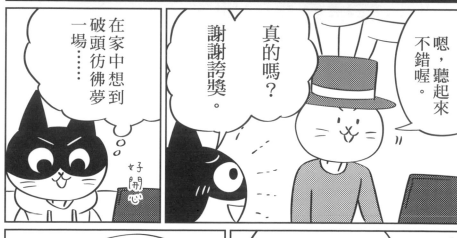

嗯，聽起來不錯喔。

真的嗎？謝謝誇獎。

在家中想到破頭彷彿夢一場……

好開心

接著就可以反覆和弦，做出後面的旋律吧！

好，好！

要想著後半八小節是高潮喔！

知道了！

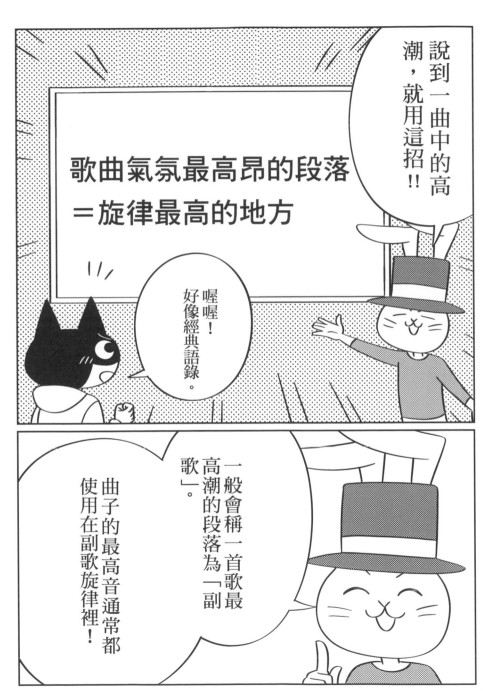

說到一曲中的高潮，就用這招！！

歌曲氣氛最高昂的段落＝旋律最高的地方

喔喔！好像經典語錄。

一般會稱一首歌最高潮的段落為「副歌」。

曲子的最高音通常都使用在副歌旋律裡！

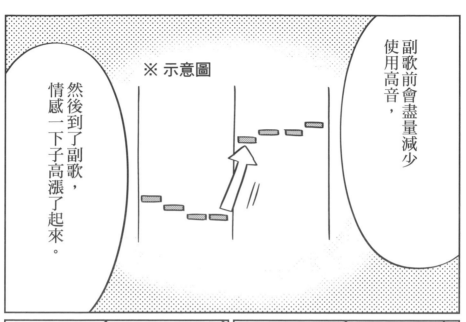

※ 示意圖

副歌前會盡量減少使用高音，

然後到了副歌，情感一下子高漲了起來。

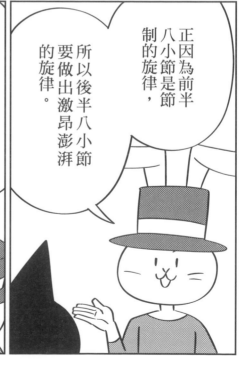

正因為前半八小節是節制的旋律，

所以後半八小節要做出激昂澎湃的旋律。

假如前半第一個音是「Mi」的話，從不同音開始，就很容易做出新的旋律喔！

原來如此。

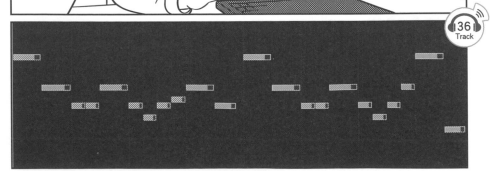

嗯嗯，看起來不錯呀！和前半有不一樣的感覺很棒。

嗯！我想從高音 Do 開始，就可以產生變化！

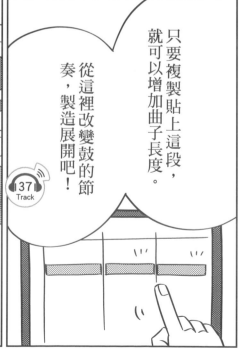

只要複製貼上這段，就可以增加曲子長度。從這裡改變鼓的節奏，製造展開吧！

Track 37

原來如此！可以複製貼上的話，作曲門檻也降低了耶！真方便!!

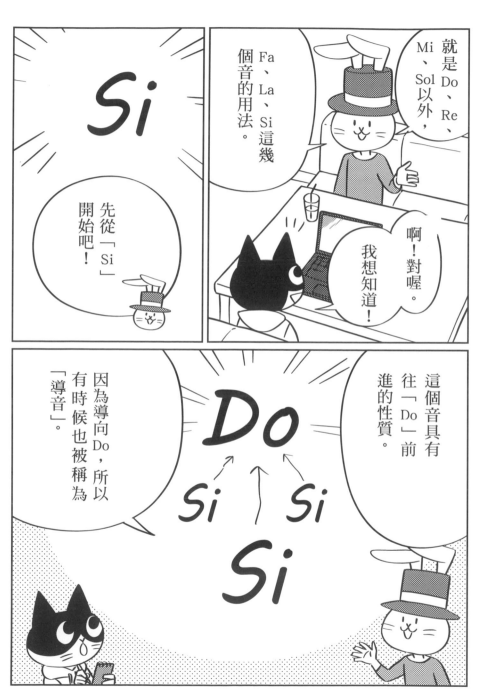

111

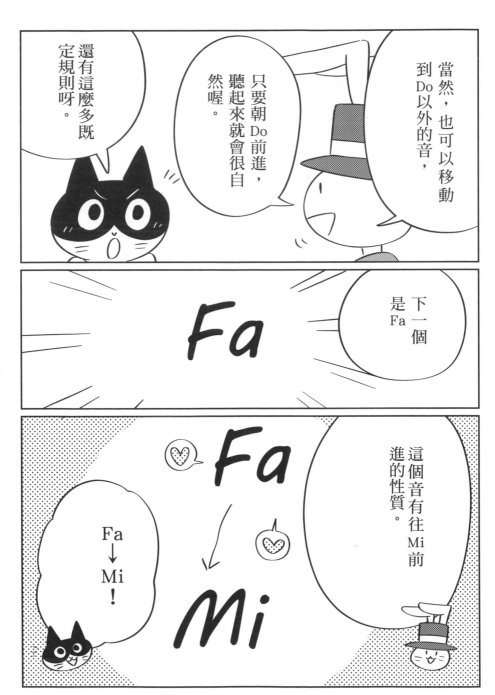

112

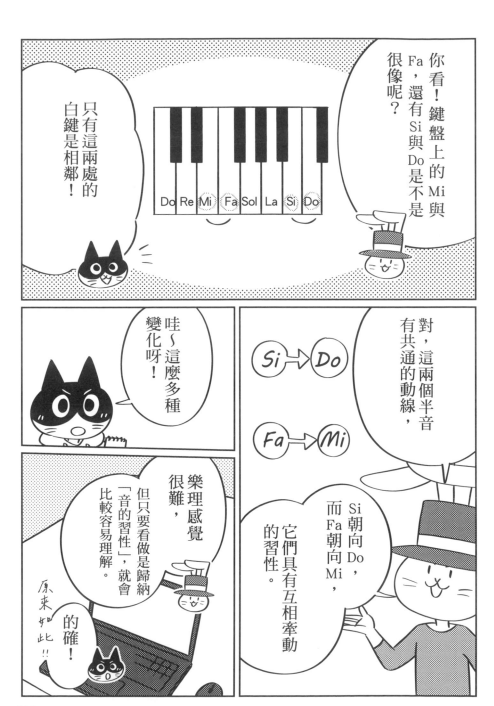

最後是La。

C大三和弦加上La，會變成C6和弦

變成稍微不穩定的聲響。

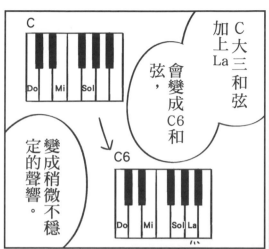

所以用到C大三和弦時，最好不要一開始就加上La。

若很想用的時候……

不要放在開頭，請放在中間。

喔喔！

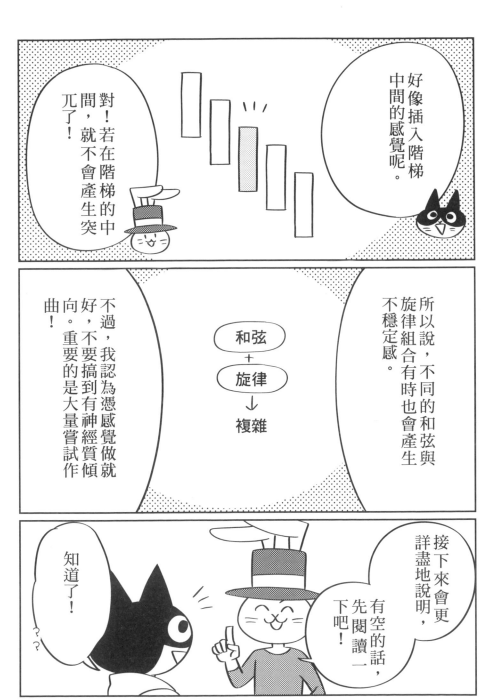

好像插入階梯中間的感覺呢。

對！若在階梯的中間，就不會產生突兀了！

所以說，不同的和弦與旋律組合有時也會產生不穩定感。

和弦
＋
旋律
↓
複雜

不過，我認為憑感覺做就好，不要搞到有神經質傾向。重要的是大量嘗試作曲！

接下來會更詳盡地說明，有空的話，先閱讀一下吧！

知道了！

旋律與和弦的關係

還不是很了解作曲的人，往往容易有「搞不懂旋律與和弦關係」的煩惱。所以這裡就來好好說明一下。

舉 C 大三和弦的例子來說，C 大三和弦是由「Do・Mi・Sol」三個音構成。在 C 大三和弦上的旋律音，難道就不能用 Do、Mi、Sol 以外的音了嗎？關於這點似乎很多人都沒有搞清楚。

寫旋律的作曲家分成「感覺派」與「理論派」。我並沒有特別向誰學習怎麼創作旋律，屬於不想思考太難問題的感覺派。

但說明感覺上的觀念並不容易，從結論而言，就算在 C 大三和弦上使用 Do、Mi、Sol 以外的音做為旋律音，也沒有問題。下面將舉幾個例子加以說明。

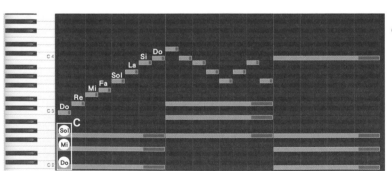

116

首先，請聆聽【Track 40】。第一小節彈 C 大三和弦的同時，也彈很多 Do、Mi、Sol 以外的音，但旋律聽起來並不突兀。

但因此就說「原來如此！那麼加上別的任何旋律都沒問題吧？」……難就難在並不是完全如此。請聆聽【Track 41】。

若跟【Track 40】相比，就會感覺很多地方都不協調。最大不同在於，與和弦同時瞬間發出聲響的旋律。

在【Track 40】中，與和弦同時出現的旋律音是和弦音（在 C 大三和弦裡就是 Do、Mi、Sol 其中之一）。但【Track 41】則使用了和弦音以外的音，因此聲響產生一點變化。尤其是最後「Fa～～」的走音感非常明顯。

如此一來，或許會讓人覺得「原來如此！在彈 C 大三和弦的同時，重疊 Do、Mi、Sol 以外的音，就會走音呀！」使用和弦音確實不會出錯，但是並不是完全不能用和弦音以外的音。

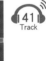

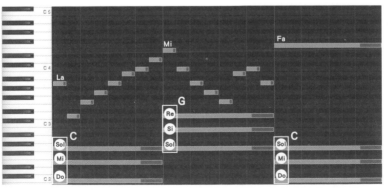

請將〔Track 42〕聆聽兩次以上。如何？這是相對於C大三和弦，聽著從Fa開始的旋律，聽著聽著是不是自然而然想跟著哼呢？如同112頁的說明，從Fa到Mi的移動，聽起來顯得更順暢。

〔Track 42〕旋律的第二個音符，從Mi改成La了。

〔Track 43〕是將只有一處改變，就失去連續性，產生一種「走音感」。

從以上的例子可以明白，旋律是由音符與音符間的「橫向關係」

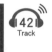

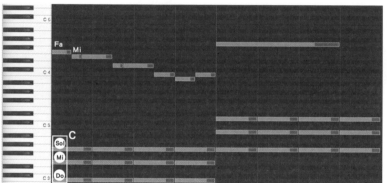

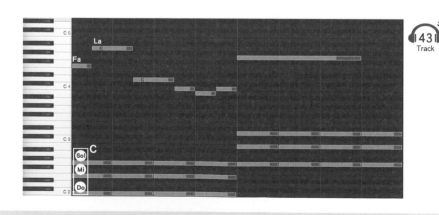

建立起來。相對於旋律，和弦（和音）是由同時發聲的音符所產生的聲響，是「縱向關係」。和弦進行則是連接有縱向關係的和弦所產生的「橫向關係」。

可以說音樂是由瞬間的音符之美（縱）與時間流動之美（橫）兩條軸所建立而成。今後若想要自學樂理，請先分辨「這是在說縱向的聲響嗎？」或「這是在說橫向並排的做法嗎？」，可能會比較容易理解。若混為一談就會造成混亂。

從Do開始的旋律，從Re開始的旋律，從Mi、從Fa、從Sol、從La、從Si……以此類推，在同一和弦進行上嘗試套用各種旋律樣式就是很好的練習方式。其中，有些可能讓你很有感、有些感覺差強人意，不妨將中意的樣式直接使用到創作上。很多事情都是經過不斷嘗試累積而來。

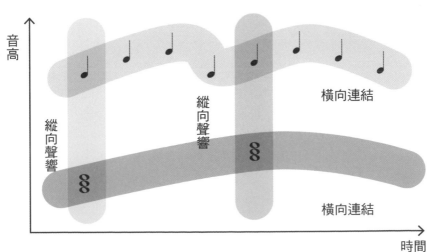

音高

橫向連結

縱向聲響

縱向聲響

橫向連結

時間

第**3**章

造音 篇

雖然離作曲還差遠了……也還無法實際運用啦。

我學到大三和弦與小三和弦……

別這麼說，不過你已經能做出大概的樣子了吧？

只有一點點……

那你也很努力了呀！！

謝謝

喔，對了。

我會製作動畫！

嗯！

↖同行

123

啊？

幫我的動畫加上配樂吧！

動畫部分已經完成，但少了曲子烘托，氣氛就出不來了。

嗯？

完成之後，我想上網投稿！

拜託幫我配樂！

等一下，等一下！

傳來的檔案

喔喔，做得真好……

這裡要營造悲傷感。

說不定小三和弦會很適合。

好……總之就按照老師教的方法吧。

咚咚咚

咚

咚

咚

咚

不對，感覺不對……

什麼鬼？

咚

咚

不對，加一點音色說不定可以改變印象……

接下來是和弦。

套用看看
Am→F→G→C吧？

所以我決定幫朋友製作動畫配樂！

……總而言之就是這麼一回事。

喔！聽起來很有趣呢！

有趣是有趣，但果然很難……

只要克服難關，就能累積實力啊，我覺得是不錯的經驗呢！

是……是這樣嗎？

那個，我……

沒問題！

能不能幫我看一下我做的曲子。

還是有點不好意思……

專欄❶

BGM（配樂）接案

雪代接下了朋友的委託，要為動畫製作音樂。而幫影視動畫配上音樂，在業界稱為配樂。除了電影以外，音樂在電視劇、遊戲、廣告、舞台劇等，也時常扮演很重要的角色。現在已經是一個誰都能成為影片創作者的時代，因此原創音樂的需求也會增加吧。

音樂在傳達影像氣氛中，具有非常重要的作用。「愉快的日常」、「感動的重逢」、「情況不太妙」、「危機逼近」等不同意象，在音樂表現上也有所不同。殺人魔摸黑悄悄侵入女主角的家裡，一步一步接近……這樣的畫面若搭配輕快的音樂，就會變成喜劇。

以前接配樂案子時，也經常碰到成音指導只給大致提示的情況，通常會這麼寫，這裡要「誇張的」或這邊要營造「懸疑片風格」等。當製作幾十首曲子時，並不會提供逐一詳細的提示。因此，這種情況就只能研讀腳本，自己一邊想像畫面一邊作曲。

當和弦或和弦進行改變時，也一定會改變畫面氣氛，但音樂的影響力遠不止這樣。即使和弦、旋律、節拍都不變，只要更換樂器或演奏表現方式，畫面氣氛也會煥然一新。請聆聽以下範例。

134

※兩首曲子的和弦進行都採用F—F—Em—Em，每分鐘八十四拍（BPM =84）

Track **44**　嚴肅神祕的氣氛

Track **45**　誇張詼諧的氣氛

兩者的和弦與旋律明明一樣，卻能產生兩種氣氛完全不同的配樂。

而配器、音色、演奏方式、節奏、強弱等，都是作曲必須考慮的要素。

由此可知樂譜的內容並非音樂的全部。

當熟練將爵士鼓、和弦、旋律輸入到電腦的操作之後，接下來就要學習各種音樂表現。

這支動畫雖然出
自興趣，但做得
很好呢！

就是呀！

很厲害吧！

說到這種動畫
的配樂，

是營造出嚴肅或誇
張效果，對畫面傳
達什麼樣的氣氛起
了很重要的作用。

平靜的畫面若配上激昂的音樂，一定很奇怪吧？

嗯，很怪！

所以如果一直用爵士鼓「咚、咚」打節奏，應該不合適吧。

很正確的判斷。

那可不可以讓我聽一下你做的曲子聽？

啊，好！

Track 46

138

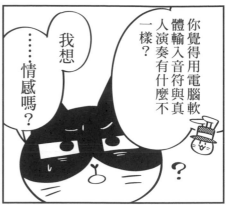

你覺得用電腦軟體輸入音符與真人演奏有什麼不一樣？

我想……情感嗎？

說不定的確是這樣！

若放感情的話，會如何影響演奏呢？

嗯……

像是在熱情洋溢的畫面中賣力演奏之類嗎？

對！

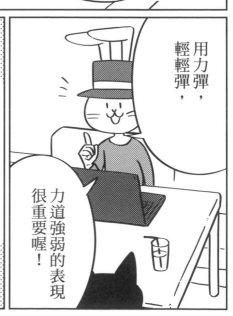

用力彈，輕輕彈，

力道強弱的表現很重要喔！

☆機械感（數位音樂）
●音量固定
●節奏固定

☆真實感（真人演奏）
●演奏有力道大小
●演奏產生些微走拍

☆**力度**
（Velocity）
為每一個音符加上演奏力道

☆**音量自動化**
（Automation）
在播放中改變音量

現在就來說明表現力道強弱的技巧吧。

好多專業術語喔。

力度

Velocity 原本是「速度」的意思，但指稱「力道強弱」會比較容易理解。

我來示範如何從力度調整鋼琴的音符強弱！

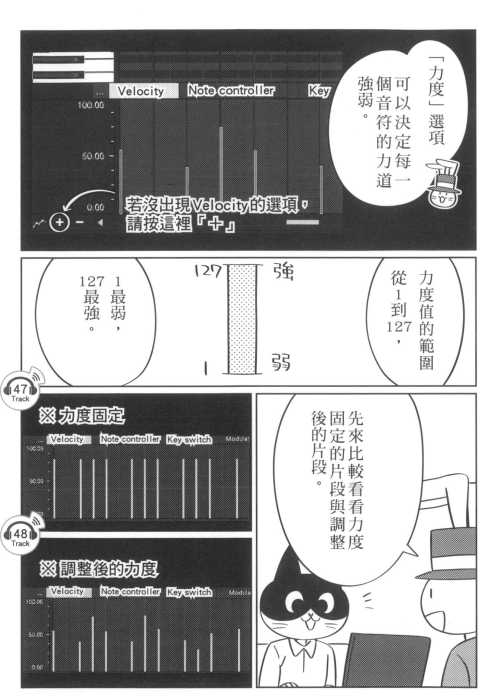

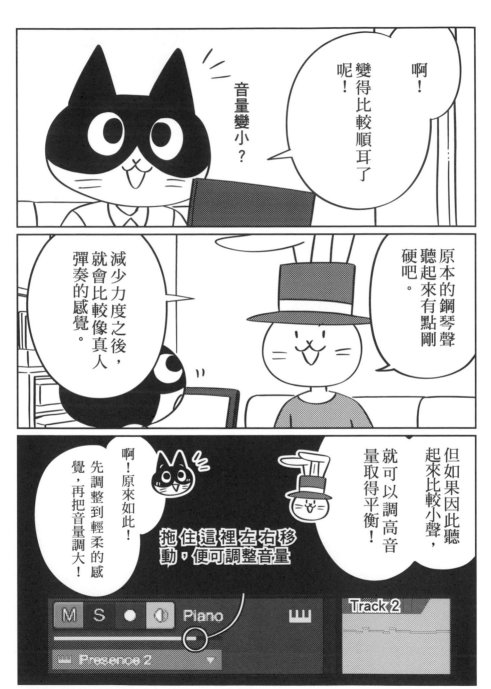

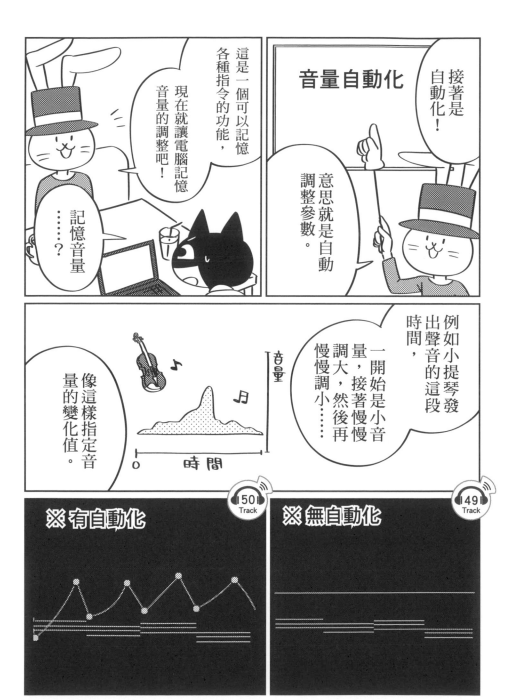

※有自動化　　Track 50

※無自動化　　Track 49

143

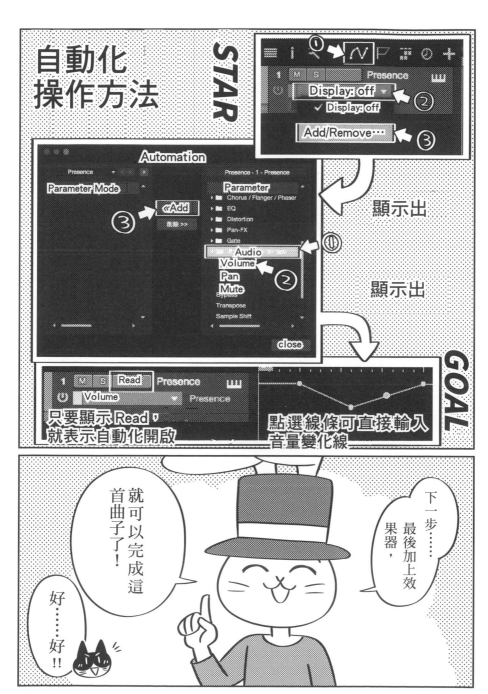

以強弱支配節奏

首先，請依序聆聽下面兩個範例。

♪【Track 52】

這是工地的聲音嗎？機械式的聲響聽起來像碎石機，只是吵雜聲，還不能稱為音樂。

♪【Track 53】

調整力度添加強弱。喔！這樣就變成音樂了嗎!?

光是增加聲音強弱，就可以產生周期固定的節奏。其實這是重點學習（第4話）的應用。

接下來要以比較深入的主題介紹音符的強弱。事實上，光是以力度等調整音符的強弱，就能帶來超過「大聲彈或小聲彈」的效果，也就是「產生節奏」。這到底又是怎麼一回事呢……？

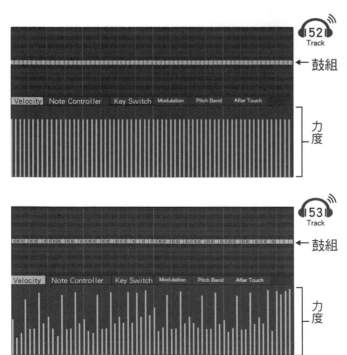

Track 52
←鼓組

Velocity | Note Controller | Key Switch | Modulation | Pitch Bend | After Touch

力度

Track 53
←鼓組

Velocity | Note Controller | Key Switch | Modulation | Pitch Bend | After Touch

力度

只要改變聲音強弱的樣式，就可以產生不同的節奏。

♪【Track 54】
♪【Track 55】

雖然兩段範例使用的樂器與音符都相同，但光是改變力度就可以控制節奏。

當節奏改變時，身體的擺動方式及曲子氣氛也會隨之不同。之所以常說「節奏感很重要」，便是出自這種細微的不同。

不妨先想想「自己喜歡哪種節奏？」、「偶爾也輸入不同的鼓點」等，藉由嘗試新的節奏，以提升音樂品味吧！

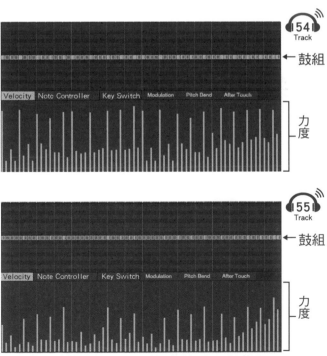

簡單說，就是讓聲音變漂亮的化妝品！

化妝品？

那個……就是效果器是做什麼用啊？

喔喔！聽起來好像很好玩呢!!

修圖→ 喜歡畫畫和

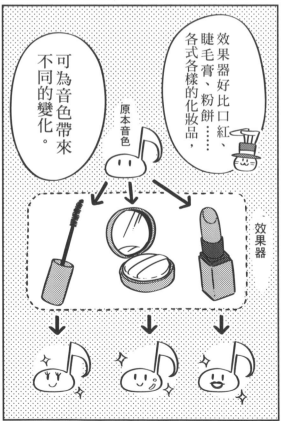

效果器好比口紅、睫毛膏、粉餅……各式各樣的化妝品，

原本音色

可為音色帶來不同的變化。

效果器

148

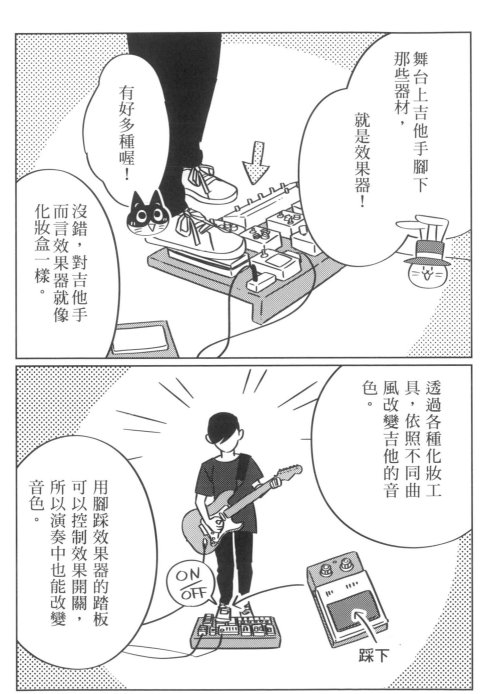

舞台上吉他手腳下那些器材，就是效果器！

有好多種喔！

沒錯，對吉他手而言效果器就像化妝盒一樣。

透過各種化妝工具，依照不同曲風改變吉他的音色。

用腳踩效果器的踏板可以控制效果開關，所以演奏中也能改變音色。

ON OFF

踩下

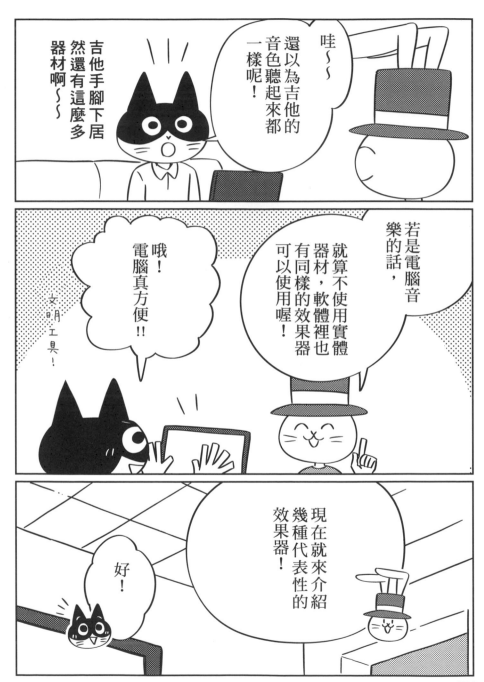

哇～
還以為吉他的音色聽起來都一樣呢!

吉他手腳下居然還有這麼多器材啊～～

若是電腦音樂的話,就算不使用實體器材,軟體裡也有同樣的效果器可以使用喔!

哦!電腦真方便!!

文明工具!

現在就來介紹幾種代表性的效果器!

好!

150

代表性的效果器

和聲
Chorus

在原音色後面以極短暫的時間間隔加入音效,以製造音色搖晃的效果。殘響、和聲與延遲音就原理上都是製造聲音延遲的效果,可以說是效果家族。

殘響
Reverb

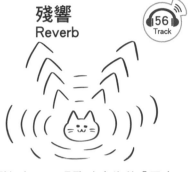

例如在 KTV 唱歌時產生的「回音」,增加殘響可以製造空間寬廣的效果。由於在浴室唱歌會讓人覺得聲音變好聽,因此這種效果又稱「浴室音效」。

破音
Distortion

是指讓音色產生顆粒感或毛邊的效果。類似電吉他的音色。
不只用在電吉他上,用在人聲上也可以產生類似死亡金屬風格的音色。

延遲音
Delay

例如對著遠方山谷大喊「呀呼!」後,會聽到遠方傳來「呀呼!」的回音,這是一種以固定時間間隔重複同樣聲音的效果器。
可以做出真人無法彈奏的樂句。

音高修正軟體

抬頭挺胸　　駝背

解析人聲數據，可再調整音程的魔法道具。除了可以讓歌聲聽起來更加悅耳之外，甚至還能強制改變主唱音程，製造不合常理的和聲聲部。所謂的「青蛙音」或「機器人聲音」，都可以透過誇大的音高極端移動製造出來。

等化器
Equalizer

阻斷特定頻段

可以提高或減少特定的低頻、中頻、高頻等指定頻段。在調整複數種樂器平衡的作業（混音）上是必備的效果器。
範例曲目中，人聲的低頻至中頻被等化器阻斷。

限幅器
Limiter

到此為止

壓縮器
Compressor

超過這個範圍的聲音會被略為壓縮

壓緊

壓縮器和限幅器是把大音量壓小的效果器。
把音量調整到不超過設定值的是限幅器。而可以把超過設定值的音量壓低到多小程度的則是壓縮器。
「讓音量變小」是基本的使用方式，但音量壓縮之後再放大，聽起來會比剛開始大聲（音壓提升），所以是時常被當做提高音壓的器材。

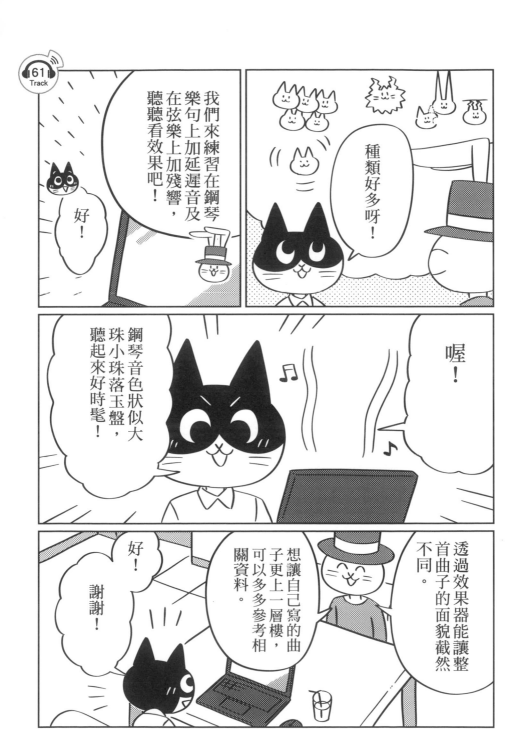

效果器的組合方式

在數位音樂使用效果器，有「插點（Inserts）」與「發送（Sends）」兩種組合方式。只要理解兩者的差異，便可以依照不同情形分別使用了。這裡以 Studio One 為例，但不管使用哪種音樂製作軟體基本上都相同。

漫畫本篇裡，在鋼琴音軌的插點上，加入了延遲音效果器 Beat Delay。設定的順序如下：

首先點選畫面右下的【Mix】按鈕（圖①）。

點選欲加入效果器的音軌插點旁邊的【+】，選擇效果器種類（圖②）。

操作【Beats】與【Feedback】等參數旋鈕，便可以調整延遲音呈現的樣式（圖③）。

圖①

圖②

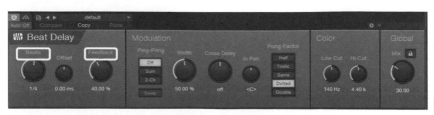

圖③

下面要介紹插點與發送的不同之處。

① 插點

感覺像在音軌上直接加上效果。由於直覺上很容易理解，因此基本都用這種方式。以插點組合的話，音訊會如下圖所示百分之百通過效果器輸出。

● 在 Studio One 上的插點加入法

點選【Inserts】上的【＋】會顯示所有的效果器，然後從選單中點選想要的效果。每一音軌可以同時套用多種效果。

如下圖所示，在【Piano】（左）與【Violin】（右）兩個音軌的【Inserts】上，都設定了【Mixverb（殘響）】效果。在兩個音軌上分別使用相同的【Mixverb】效果。

② 發送

發送與插點不同，意象上像是「原音訊」與「過效果的音訊」分流處理。「發送」就是將音訊的一部分「傳出」的意思。

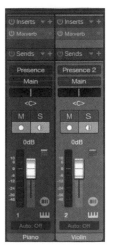

●插點的原理

鋼琴 → 效果器 → 加上效果的鋼琴

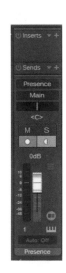

發送模式有獨特的優點，它可以讓多個音軌共用同一種效果。換言之就是使用到的效果器較少，因此可以減輕電腦系統的負荷。當想把殘響套用到十個音軌上時，在使用插點時需要啟動十個殘響，但使用發送時只需要啟動一個。不只有助減輕電腦負荷，也可以節省啟動效果的時間。

● 在 Studio One 上的發送使用法

組構發送的第一步是建立一個 FX 專用音軌頻道（效果器的專用頻道）。這裡新增了一個叫做【Reverb】的 FX 頻道（圖示最右邊），在頻道條上啟動【Mixverb】。請看鋼琴與小提琴的音軌（也就是三個頻道中的左邊兩條），發送部分已經將發送目標設定在【Reverb】頻道。用這種方式組合的話，需要的 Mixverb 效果就只有一個

【重點整理】
● 想在不同音軌加上不同效果時→插點
● 想在多個音軌上加上同一效果時→發送

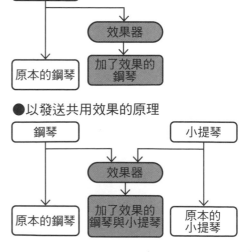

● 發送的原理

鋼琴 → 效果器 → 加了效果的鋼琴
鋼琴 → 原本的鋼琴

● 以發送共用效果的原理

鋼琴、小提琴 → 效果器 → 加了效果的鋼琴與小提琴
原本的鋼琴　　原本的小提琴

第**4**章

進階表現 篇

你看過完成版了嗎!?

是不是超級棒!!

朋友M

看到了，看到了！

你已經可以做出不錯的曲子了嘛！

不不不，我還是請人幫了很多忙才完成……

害羞

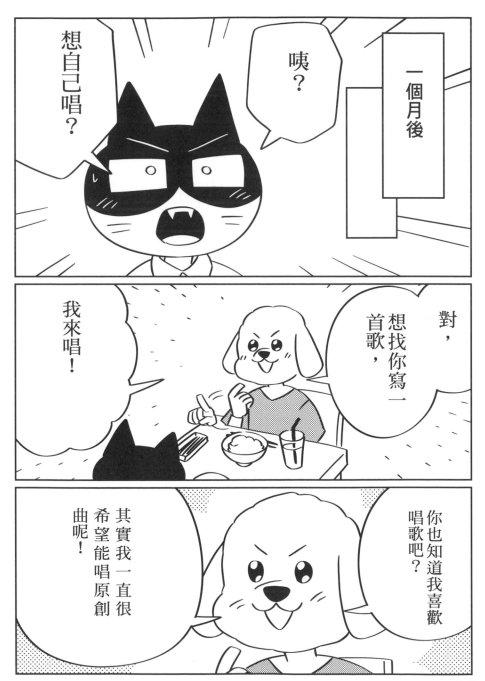

160

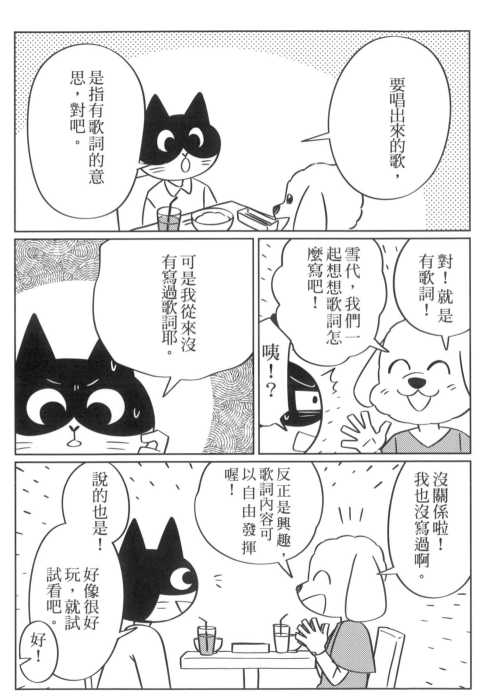

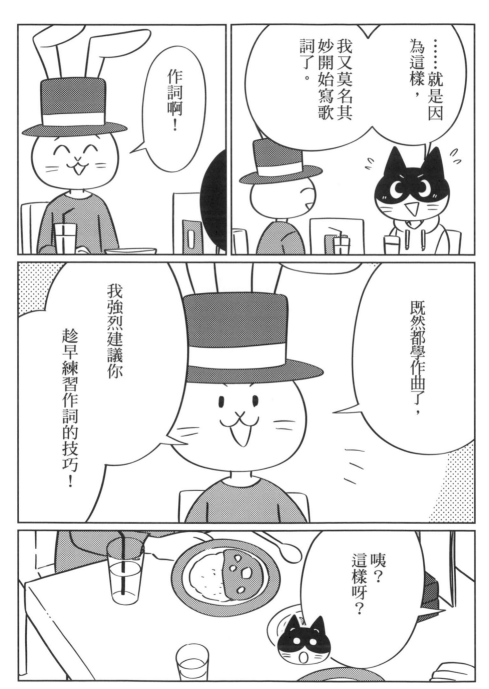

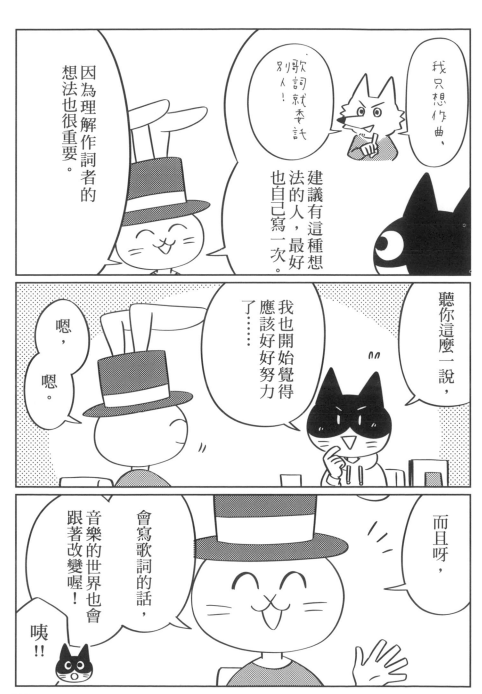

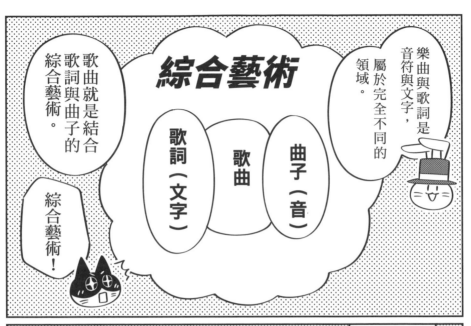

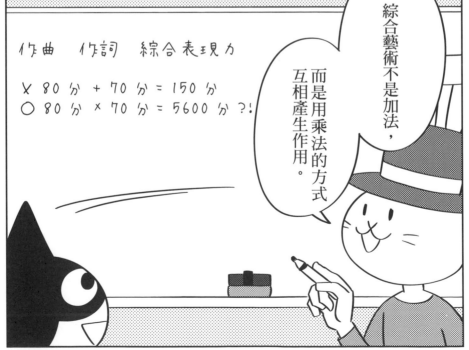

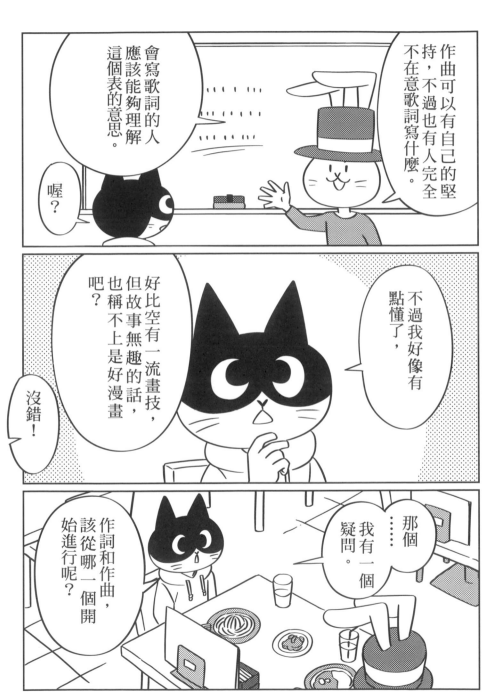

這個問題的答案因人而異，

若是初學者，我建議用

「先作曲，再填詞」的方法。

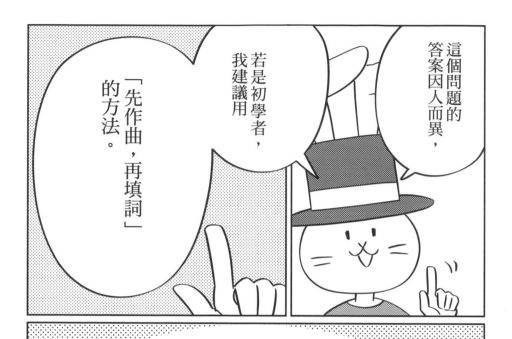

| 先有曲 | 先譜寫旋律再填詞 |
| 先有詞 | 先寫歌詞再套上旋律 |

先決定旋律的樣貌，就可以估算歌詞字數，這樣也比較方便填詞。

喔～

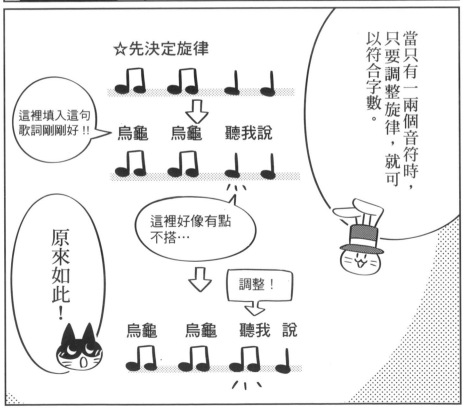

當只有一兩個音符時，只要調整旋律，就可以符合字數。

☆先決定旋律

這裡填入這句歌詞剛剛好!!

烏龜　烏龜　聽我說

這裡好像有點不搭…

調整！

原來如此！

烏龜　烏龜　聽我 說

話說，當初為什麼會想作詞呢？

好奇……

一開始是因為 Vocaloid（初音未來）的關係。

因為沒有歌詞，她就不會唱歌，所以只好想辦法作詞了。

聽起來和我現在的情況很像呢。

嗯，連我也意外自己竟然會寫歌詞，

是很好的經驗呢。

喔？

有錢也買不到的歌詞

或許有人會問「想作曲也一定要會寫歌詞嗎？」在作曲時若想得到更寬廣的視野，建議最好也嘗試作詞。

我認為能夠在旋律有限的組合範圍內，讓樂曲的表現蘊藏無限可能性，是因為歌詞具有極大的力量。在語彙的選擇上很自由，選用的語彙也可以建立表演者的世界觀。語彙會隨著時代改變，或許也是歌詞有趣的要素之一（例如「公共電話」、「呼叫器」、「行動電話」、「已讀不回」等）。

作詞之所以令人感到困難，是因為這並不是一個查找資料就能找到答案的問題。這個問題不會有答案，所以若要向世界傳遞自己想說的話，需要很大的勇氣吧？所以，我第一次嘗試作詞才會「非常非常地害羞」（笑）。

但是，如果能體會到「從內心提取話語原來是這麼難的事情！」，將是一次很好的體驗。你會對日常周遭的語彙更加敏感。

其實寫不出流行音樂詞曲大賽那種歌詞也沒關係！這不是工作，也不是面試用的作品集，創作思考上大可不必考慮商業性。

令人感到開心的是，作詞不需要花費任何一毛錢。只要準備紙筆就可以寫詞，也不需要錄音室或價值幾十萬的器材。無論是第一次作詞或專業作詞人都一樣。

反過來說，這就是花錢買不到的寶物。就算想花錢買歌詞，也找不到賣歌詞的地方。喜歡數位音樂的人看到特賣新品往往很容易立刻入手，但最好同時留意花錢也買不到的部分。

作詞和作曲一樣都是藉由經驗慢慢累積自己的能力。例如純屬個人的經驗、感情生變的親身體驗、冷僻知識、超乎常人的奇想、從平淡日常擷取的隻言片語、獻給最愛偶像的歌詞……作詞是一個只要多動腦，就能無遠弗屆、深不可測又充滿樂趣的世界。

首先要抱持「試試看」的心態，可以先不用想「什麼是好的歌詞？什麼是不好的歌詞？」。接下來要介紹一些能幫助思考的提示，請繼續往下閱讀。

話說，應該有「誰都學得會的作詞技巧」吧？

嗯……

登愣！

作詞能力只能靠經驗養成。

斬釘截鐵！

嗚……原來沒有那麼簡單呀～

在提升作詞技巧之前，先練習用自己的語言寫作會比較有幫助喔。

我們來練習「10個字作詞」吧！

咦？10個字？

試試看！你會塞進哪 10 個字呢？

☆例如：啦啦啦啦啦　啦啦啦啦啦
一個○就是一個音符喔！

給你兩分鐘思考，什麼內容都可以。

看你可以寫出幾個。計時開始！

咦!?馬上嗎!?

好，時間到！

嗶──

好快！

完成了嗎？

嗯……寫出了幾個。

接著來看10個字可以表現什麼吧！

174

1	描述型	類似將場所、情境、季節、登場人物等，所有訊息都收進一張照片裡的感覺。
		例　· 回家的路上　有你的身影 · 灼熱不堪的　運動競技場 · 下雨的聲音　兩人手牽手
2	故事型	近似描述型，但較像是拍攝「○○剛剛在△△」的動作。
		例　· 你現在終於　回過頭來了 · 仙人掌上的　花朵正綻放 · 渾然忘我地　追逐著前方
3	情緒 & 台詞型	將登場人物的念想或心情直接付諸文字的樣式。
		例　· 你可不可以　留在我身邊 · 我怎麼知道　發生這種事 · 做錯事情的　到底是誰？
4	節奏型	重視感官，只要有節奏感，即使意義不明也 OK。較偏向給年輕人聽的曲子。
		例　· 咿呀咿呀耶　咿呀咿呀唷 · 來來來來來　一起來跳吧 · 哈密哈密瓜　特大哈密瓜
5	訊息主張型	置入想透過曲子傳達的內容。可直接感受作詞人熱情的類型。
		例　· 謝謝你的愛　謝謝你的愛 · 你只要保持　原來的自己 · 你要像以前　一樣的堅強

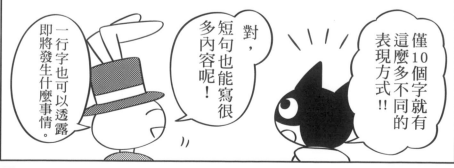

一行字也可以透露即將發生什麼事情。

對，短句也能寫很多內容呢！

僅 10 個字就有這麼多不同的表現方式!!

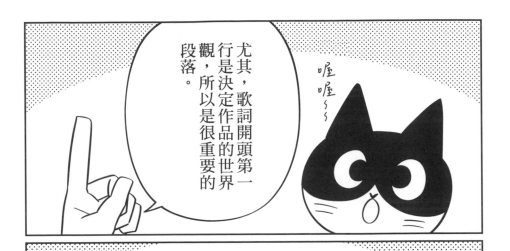

尤其,歌詞開頭第一行是決定作品的世界觀,所以是很重要的段落。

喔喔~~

☆試試看

**聽歌曲時
留意歌詞的第一行**

一開始只有短短一行,但組合很多行之後就能產生故事。

很多流行歌曲的歌詞都採這種結構。

歌詞前段（Ａ旋律～Ｂ旋律）

【描述型】說明作品世界觀

【故事型】登場人物的動向

【情緒＆台詞型】心情的描寫

副歌

【節奏型】反覆製造印象的樂句

【訊息主張型】作者想傳達的訴求

若用這種方式來聽歌的話，即使是平常不曾仔細聆聽的曲子，歌詞也會產生立體感喔。

☆試試看

選一首喜歡的歌曲，分析歌詞是由哪幾種類型構成！

這一行是情緒型⋯⋯下一行是訊息型⋯⋯

有些歌詞或許難以歸類，但你也可能因此發現原來還有這種表現方式。

178

這次是以10個字的小觀點說明作詞原理，

有些歌詞可能是用故事或主題等大觀點進行創作喔。

好！

謝謝！

要盡情地享受作詞與作曲的樂趣喔！

在接下來的專欄中會介紹尋找主題的方法！

專欄？

好！

179

沒有想傳達的訴求⁉

若突然被要求「寫一首歌詞」、「傳達自己的想法」或「編造一則故事」，我想很多人的反應都會是「不行！不行！我辦不到」。還有，想作曲但沒有特別想傳達的訴求時，該怎麼辦呢？

這種情況會建議以10個字作詞的要領，先試著將片段的句子收集起來。不必特別考量故事性，只要塞進一些字句即可。若用這種方式，那些原本遙不可及的終點，是不是拉近到前方1公尺了呢？

具備10個字作詞的能力，相當於懂得如何分割10個字。可以是5個字加上5個字（例如：實在感謝你，期待再相逢），也可以是兩個字反覆5遍（例如：哈囉，哈囉，哈囉，哈囉，哈囉）。每當嘗試各式各樣的斷句樣式，其發想和文字節奏及語句重心也會產生變化，相當有趣。

接下來一定有人會問，該怎麼寫整首歌的歌詞呢？基本上也是一樣，都是先收集片段的句子，再組成一則故事（或類似故事的體裁）。也就是說從偶然想到的一句話，或日常生活中發現的喜歡單字，讓自己的點子逐漸發展成歌詞的方法，就像聯想遊戲。這種方法推薦給「想不出故事」、「曲子寫好了但不知道要表達什麼……」的人。

● 從片段的句子開始（細部→整體）

抬頭仰望天空～

做一首帶有夜晚意象的曲子？

● 從故事開始（整體→細部）

- ● 青少年的戀愛情歌
- ● 什麼樣的心情？（單戀？失戀？）
- ● 主角人物設定？
- ● 季節？
- ● 場所？

以主題或設定來作詞

不過，若是作詞老師聽到，一定會說「不考量故事性或故事的結構，怎麼寫歌詞？」（笑）。這種方法是利用寫企劃書的要領，會考量故事的起承轉合，或故事發生的地點、登場人物是怎樣的人物……或是「以青少年為對象的情歌」、「以當時的心情為主題」等，也就是從整體設定來思考，喜歡構思故事的人應該很適合這種方法。

無論如何，先不管完成度高不高，只要能把歌詞填進旋律就算及格。

用這種方式慢慢地習慣作詞吧！

嗯⋯⋯嗯⋯⋯

好厲害！

我就說只要肯寫就寫得出來嘛！

看起來是不是很不錯？

回想第一次作詞的情況

嗯——

「向未來展翅高飛」不會太老氣了嗎？

果然！

光明開朗一點喔⋯

光明開朗一點比較好！

因為是第一次寫，所以很傷腦筋⋯⋯

♪期待邂逅新的風景

如何？

太，太棒了！

啪啪 啪啪

啪啪 啪啪

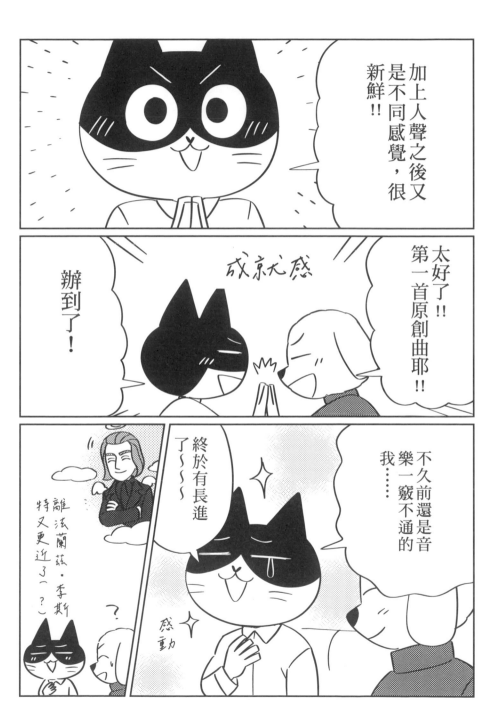

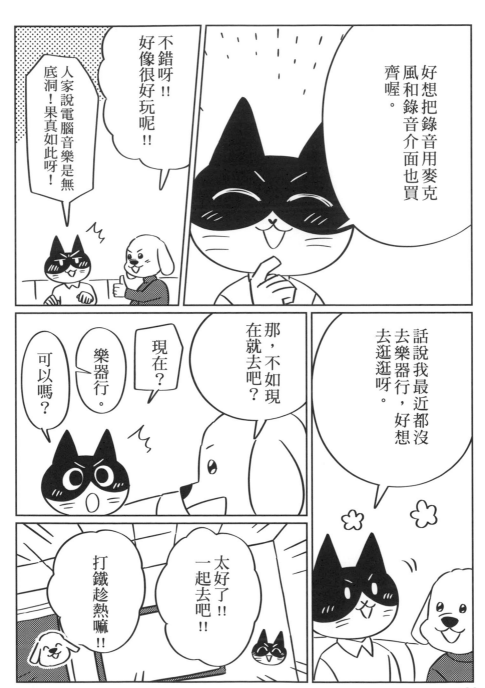

188

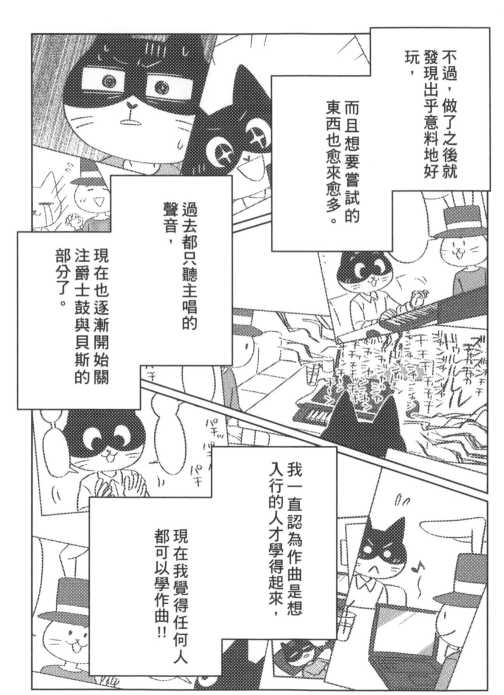

不過，做了之後就發現出乎意料地好玩，而且想要嘗試的東西也愈來愈多。

過去都只聽主唱的聲音，現在也逐漸開始關注爵士鼓與貝斯的部分了。

我一直認為作曲是想入行的人才學得起來，現在我覺得任何人都可以學作曲!!

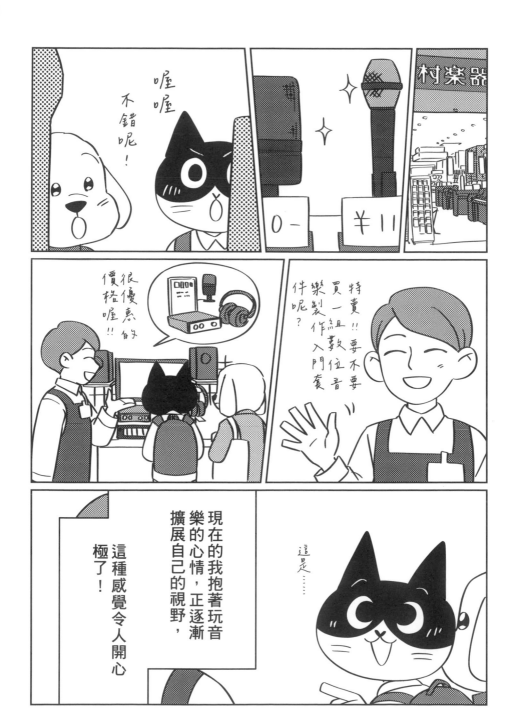

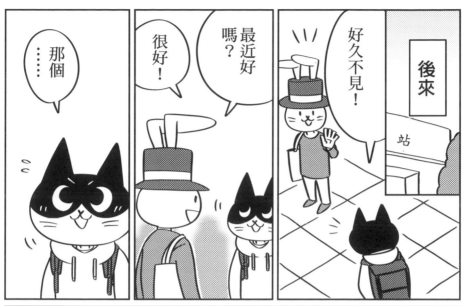

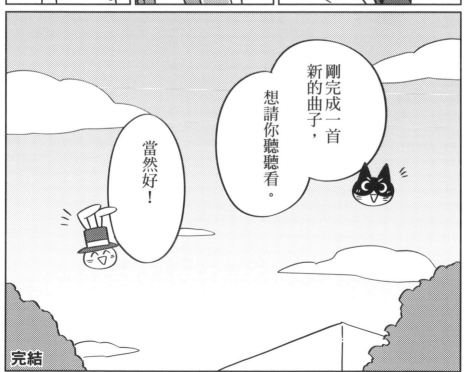

高手之道

① 認識成為高手的過程

這裡要以「高手之道」為題，說明在今後的創作活動該如何更上層樓的方法。一本書能傳達的訊息有限，更何況每個人的喜好都不盡相同。有了作曲基礎之後，接下來該學些什麼？以及怎麼學呢？

首先，即使有「想作曲」的念頭，能夠具體回答「想做什麼樣曲子？」的人，其實少之又少。我也不例外，當初有「好想作曲呀！」的想法之後，就開始學習怎麼作曲了。事實上我對音樂成品一點概念也沒有。想作曲卻不知道要做什麼曲，這種矛盾真奇怪。

總之，得先學會逐格輸入節奏、和弦進行與旋律的方法。接下來呢？為避免創作過程中迷失方向，最好把「喜歡的曲子」與「自己想做的曲子」分開來看。

如果你是國中時期就很喜歡搖滾樂團那種吉他用力刷弦的激烈音色。但你既不會彈吉他，同時也喜歡抒情曲子，個性上又不是堅持己見的類型……。或自己的創作有時可能與喜歡的音樂藝術家完全不同（人類喜歡執著不存在的事物，也喜歡對立的事物）。

表 1 ●作曲　邁向高手之道清單

▶找到想要的表現方向
☐ 找出想模仿的曲子
☐ 找出情感表達與自己相近的曲子

▶提升作曲功力
☐ 學習節奏的輸入技巧
☐ 找出新的和弦進行，應用在自己的曲子
☐ 增加旋律的點子（聽或唱別人的曲子等）
☐ 學習編曲知識
☐ 模仿喜歡的曲子（在自己的能力範圍內）
☐ 先以完成為目標，再追求完美（多做幾首試試）

▶提升訊息發布能力
☐ 發表新作（除技術以外，更要有勇氣）
☐ 讚賞別人作品的優點
☐ 多認識創作同好（主動聯絡）
☐ 請別人指教或建議
☐ 與別人合作

▶提升作品統合能力
☐ 記下自己的體驗、感動與聽到的名言（有機會成為歌詞的題材）
☐ 尋求靈感（例如從繪畫得到曲子的意象等）

▶改善曲子的音質
☐ 使用付費的音樂編輯軟體（比較與免費版的不同）
☐ 使用軟體合成音源＊與音色素材（試用體驗版）
☐ 學習混音的原理（但，必須先熟悉作曲的流程）
☐ 購買混音用的效果插件，並尋找免費插件
☐ 購買能帶動氣氛的器材（外觀也很重要）

＊軟體音源是指軟體內建的合成器音源。市面上可買到鋼琴、弦樂、爵士鼓等各種音色的軟體音源。

這種時候根本不必堅持做出吉他用力刷弦的曲子。只要大量聆聽不同類型的曲子，你會有不同的收穫。例如「情感表達與自己相近」、「這種我應該也寫得出來」、「我說不定會喜歡這種歌詞」、「哇！好時髦喔！」等。請把那些讓你心動的曲子收集起來。如此一來，就能慢慢找到自己想做的曲子。所以一定要讓自己接觸各式各樣的作品。

我整理出以下幾點「高手之道」的重點，供各位參考！

表 2 ●七和弦的種類 [Track 163]

和弦名稱	讀法	組成音
CM7	C 大七和弦	Do Mi Sol Si
Dm7	D 小七和弦	Re Fa La Do
Em7	E 小七和弦	Mi Sol Si Re
FM7	F 大七和弦	Fa La Do Mi
G7	G 屬七和弦	Sol Si Re Fa
Am7	A 小七和弦	La Do Mi Sol

② 深入認識和弦的「縱與橫」

在「旋律與和弦的關係」（第116頁）中也提到，音樂是音符的縱向堆積與橫向連結組成。只要增加縱向與橫向的知識，便可以擴展音樂創作的廣度。接下來將進一步說明。

●縱向音符的堆積法

只要懂得音符的縱向堆積方法，就可以得到新的聲響。前面介紹到的和弦，都是三個音符重疊而成，例如代表性的和弦則有七和弦（seventh chord）。例如在「Do、Mi、Sol」，其實還可以疊加更多音符。例如在「Do、Mi、Sol」（C大三和弦，簡稱C）加上「Si」，就變成C大七和弦（CM7）。

七和弦比三音組成的和弦厚重，帶有成熟沉穩的氛圍。

請看上面的表格，以CM7為例，組成音是「Do、Mi、Sol、Si」，只看前三音「Do、Mi、Sol」的話，就是普通的C大三和弦。另外，CM7的其中三個音又與E小三和弦（Em）的組成音「Mi、Sol、Si」相同。有明亮的一面，也有小調的氣氛……酸中帶甜的感覺正是成熟大人的特質。

基本上，使用七和弦就能替曲子添增時髦感。不過，唯獨表上的G屬七和弦（G7）有點不同（注意G7和GM7（Sol、Si、Re、Fa#）的差異）。原因在於「Fa與Si」的音高組合。

「Fa與Si」的聲響（同時彈奏會產生不穩定感）

G7比普通的 G更有往 C推進的傾向，這也是G7的特徵。因為G7的組成音Fa與Si，分別具有容易接近 C的 Mi與 Do的特性（請參照第 一二至一一三頁）。當 C↓G7↓C和弦進行響起時，就會喚起學校課堂上，喊「起立↓敬禮↓坐下」的記憶（現在還有嗎？）。

C↓G7↓C的和弦進行

從不穩定的 G7移動到穩定的 C，就能帶來安定與結束的感覺。專業術語上把G7↓C的和弦進行稱為屬音移動（dominant motion），但其實不用特別記住。

除了由四音組成的七和弦以外，也還有更多音組成的和弦。有興趣的人可以上網搜尋「引伸和弦（tension chord）」。

●橫向音符的連結法

接下來要介紹以橫向連結來譜寫和弦進行的方法。學會橫向的連結方式之後，曲子就能產生新的展開。只要理解下一頁的圖表，就可以編出自己的和弦進行。

表 3 ●和弦進行的範例

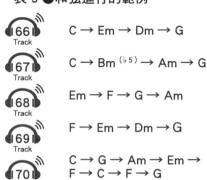

Track 66　C → Em → Dm → G

Track 67　C → Bm$^{(♭5)}$ → Am → G

Track 68　Em → F → G → Am

Track 69　F → Em → Dm → G

Track 70　C → G → Am → Em →
　　　　　 F → C → F → G

※ 著名的「卡農和弦」進行

圖 1 ●和弦的功能與進行方式

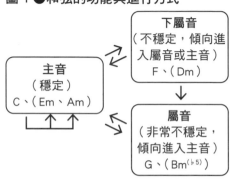

下屬音
（不穩定，傾向進
入屬音或主音）
F、（Dm）

主音
（穩定）
C、（Em、Am）

屬音
（非常不穩定，
傾向進入主音）
G、（Bm$^{(♭5)}$）

不同的和弦被分成不同組，這裡出現了主音（tonic）、下屬音（subdominant）、屬音（dominant）三個專業術語。就如圖 1 所示，這些和弦有不一樣的功能。

編寫和弦進行的時候，可以照著圖示箭頭的方向來決定下一個和弦。曲子從主音開始，並結束於主音，會帶來穩定感，所以被認為是理想的編排方式。我個人則常使用從下屬音開始，在主音結束的和弦進行（開頭與結尾使用屬音會使和聲不穩定）。

雖然 C、Em 與 Am 屬同一群組，但 Em 與 Am 是用括弧框起來。這是指當使用主音和弦的時候，Em 與 Am 也可以取代 C 的意思，所以又稱代理和弦（substitute chord）。前面都沒使用 Bm$^{(♭5)}$，但若用 Bm$^{(♭5)}$ 取代 G，或許會有不錯的效果。

上圖只是基礎理論的範疇，世界上也有不按照上圖的箭頭方向進行的例子。雖然未必一定要遵守規則，但一開始最好先依照基本規則比較好。

接著介紹和弦進行的範例，請參照範例思考出自己原創的和弦進行。

圖 2

●移位後

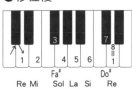

Fa# Do#
Re Mi Sol La Si Re

移動兩格後…

●移位前

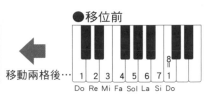

Do Re Mi Fa Sol La Si Do

171 Track

③ 認識12種和弦進行

接下來說明樂理學習上較難理解的重點之一（但不需要現在就搞懂）。

首先請參考下面的範例。

聽起來是不是很像「Do Re Mi Fa Sol La Si Do」，但有點不一樣呢？彈奏出來的音階，其實並不是「Do Re Mi Fa Sol La Si Do」，而是「Re Mi Fa# Sol La Si Do# Re」。

這個範例乍聽之下感覺很難，但只要理解原理就會變得簡單許多。請參照圖2。從琴鍵來看，「Re Mi Fa# Sol La Si Do# Re」是由「Do Re Mi Fa Sol La Si Do」整體向右移動兩格而來。

「Re Mi Fa# Sol La Si Do# Re」（D音）並不是由「Do」（C音）起始的調性音階，而是在KTV唱歌時使用轉調功能「調高兩格」之後的狀態。D調音階（從D音開始的音階）的音符排列音階，即是在D音起始的調性音階，而是由「Re Mi Fa# Sol La Si Do# Re」（D音）之中，出現了Fa#與Do#兩個黑鍵。由於每換一個調，音階通過的路線也會跟著變化，所以會經過黑鍵。而鋼琴鍵盤有12種組成，所以音階也有12種變化（好多！）。

199

表 5 ●將 C 調的和弦轉換成數字時

C ‖	Dm ‖	Em ‖	F ‖	G ‖	Am ‖
1	2m	3m	4	5	6m

※「m」表示為小和弦

表 4 ●構造與 C → G → Am → F 相同的和弦進行

🎧 73
Track

調	和弦進行
C	C → G → Am → F
D♭(C♯)	D♭ → A♭ → B♭m → G♭
D	D → A → Bm → G
E♭(D♯)	E♭ → B♭ → Cm → A♭
E	E → B → C♯m → A
F	F → C → Dm → B♭
G♭	G♭ → D♭ → E♭m → B
G	G → D → Em → C
A♭(G♯)	A♭ → E♭ → Fm → D♭
A	A → E → F♯m → D
B♭(A♯)	B♭ → F → Gm → E♭
B	B → F♯ → G♯m → E

若分析喜歡曲子的和弦進行，可能會發現許多和弦都出現♯和♭記號，最主要的原因在於它們都不是從 C 音開始的調。舉例來說：

🎧 72
Track

A♭
↓
E♭
↓
Fm
↓
D♭

看到沒看過的和弦進行……是不是想放棄了呢？但只要把這組和弦進行「翻譯」成 C 調，就會比較容易理解了，請參考表 4。

雖然有很多令人看了就頭疼的和弦名稱，但聽了這些和音之後，會發現它們的動向完全一樣。事實上這些進行方式全部都與 C↓G↓Am↓F 相同。

表 6 ●將 G 調的和弦轉換成數字時

| G || | Am || | Bm || | C || | D || | Em || |
|---|---|---|---|---|---|
| 1 | 2m | 3m | 4 | 5 | 6m |

將每一個調的和弦全部轉換成數字會更容易理解。例如在 C 調之下，以 C 為起點，請參考表 5。C 調的第一個和弦若是 1（一度），第二個和弦就是 2（二度），以此類推。

依照這個法則再來看其他調的和弦進行。此時，就會發現前面介紹的 12 種和弦進行，都是 1→5→6m→4 的關係。

如此一來，「A♭→E♭→Fm→D♭」就不是什麼新的和弦進行，若看做是「C→G→Am→F 的調性變化版」會簡單許多。若不知道這個組成原理，就必須全部硬背下來（你一定不會想這麼做吧？）。

順帶一提，第 198 頁的和弦進行關係圖，是以 C 調為基礎。當一個調是以 G 音（Sol）開始，G 就不是屬音，而是主音，請務必留意。以數字來看，C 調的 G 是五度，但在 G 調之中，G 音（Sol）是該調的起點，所以 G 等於一度。這是因為度數不同，功能也不同的關係。

這便是在理解由 C 以外的音開始的調時，會遇到的難解疑問，卻也是重點。你現在或許無法馬上搞懂，但之後若遇到類似的問題時，請再翻開本書閱讀。

④
製造節奏的其他方法

從樂理書學不到，但能讓曲子變得更好聽的祕訣……就是節奏！

通常會將爵士鼓與製造節奏的樂器畫上等號，但節奏並非單指爵士鼓的部分。這裡要介紹如何利用爵士鼓以外的樂器產生節奏。

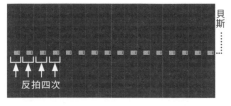

貝斯的音符聽起來有沒有一種由下往上反彈的感覺呢？這是〔Track 75〕轉換成反拍音符的版本。不妨一邊搖擺身體，一邊練習打反拍。

以貝斯的變化製造節奏的範例

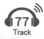

向上箭頭的空格處，聽起來有反彈感。這是在剛才加入的反拍後面，再加上十六分音符。可填補爵士鼓拍子的間隙，與爵士鼓產生互相呼應的關係。

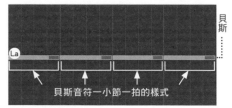

先輸入普通的節奏。若沒有「給貝斯加節奏」觀念，就只能輸入這樣的節奏。接下來要逐漸製造音符的變化。

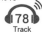

貝斯同學終於展現自己的個性了。在 Am 的根音 La 以外，幾處則是類似旋律的音符。雖然彈奏出的音基本上都是同樣的音高，但中間穿插上升或下降的樂句，聽起來很帥氣。

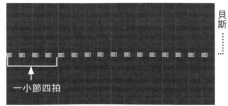

「蹦、蹦、蹦、蹦……」聽起來還可以，但有點可惜。因為音符像節拍器一樣固定，聽起來充滿機械感，沒有節奏性。

Track 81

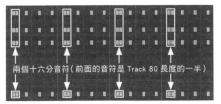

兩個十六分音符(前面的音符是 Track 80 長度的一半)

將開頭的八分音符分成兩個十六分音符的樣式。是不是有突然動起來的感覺?從〔Track 80〕演變而來的另一個變化就是音符的長度。將長度縮短為一半,可以產生輕快的節奏。聽完這段再回頭聽〔Track 80〕,就會覺得那段有點長。

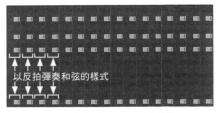
Track 82

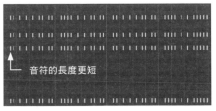

音符的長度更短

再縮短音符的長度,並且調整力度使之產生強弱。雖然是鍵盤樂器,但扮演起打擊樂器的作用。音樂的三大要素即是節奏、和聲與旋律。鋼琴與吉他之所以比其他樂器更容易用在作曲上,是因為這兩個樂器單憑自己就可以肩負多個樂器的角色。

Track 83

最後同時演奏爵士鼓、貝斯與鍵盤三種音色。長度約一分鐘,但只有 Am 一個和弦。雖然是簡單的和聲,但不同的「彈法」便能產生更廣泛的表現。希望此專欄能讓你了解,爵士鼓以外的樂器如何呈現「節奏」的方法。

以和弦長度的變化製造節奏的範例

Track 79

Mi
Do
La

電子鋼琴(Am)

La

接著來看和弦的範例。首先以電子鋼琴彈奏 Am,這裡也是先不考量節奏,所以有一種交差了事的平淡感。從這步能產生什麼變化呢?

Track 80

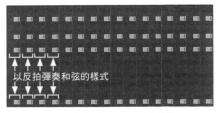

以反拍彈奏和弦的樣式

以反拍彈奏的樣式,在貝斯聲部也用過。把這段樣式分得更細,好像很好玩。

首先從爵士鼓與貝斯等簡單的樂器開始。爵士鼓節奏樣式固定，貝斯的音符輸入則製造些微的逐漸變化。聽起來會變成什麼樣子呢？接下來也會說明使用和弦的範例。

⑤ 認識作曲、編曲的目標

最後要探討編曲。編曲到底是什麼呢？這項作業很難簡單說清楚，但這裡要說明的編曲，讓人有類似「加上各種音色，讓伴奏變得更華麗」的印象。

以前一提到作曲，就只能「寫出旋律」。但隨著音樂製作軟體的問世，作曲同時編曲也已成為現在的普遍現象。現在若只寫旋律，可能反而會被問「只有這樣嗎」？大抵來說，旋律以外的部分都屬於編曲範疇。編曲不但需要作曲技巧，也要具備音樂製作軟體及效果器的用法、廣泛涉略各種音樂，並且掌握最新音樂訊息等，是集結許多知識與技術的一項作業。

上手最快速的編曲方式即是決定樂器（音色）。若把電吉他演奏的曲子換成以古箏演奏，曲子應該就會突然變成東方氣氛。若以小提琴等弦樂器演奏，就會有古典音樂的氣氛。一種樂器代表一個時代，在貝多芬、莫札特的時代，就看不到合成器、電吉他，也沒有錄音器材與免費音樂製作軟體。所以音樂史也可以說是技術發展史（感謝音樂製作軟體普及的時代）。

204

請聆聽（Track 84）。鋼琴獨奏聽起來也不錯，而（Track 85）就是把

這段旋律編成舞曲風格的範例。

鋼琴獨奏版 Track 84

舞曲編曲版 Track 85

是不是變華麗了呢？與（Track 84）的鋼琴單一音軌相比，（Track 85）加進了各種音色，合計8個音軌，同時也使用效果器。音軌分成爵士鼓兩軌、和弦兩軌、旋律兩軌、貝斯一軌，呼應旋律的馬林巴木琴一軌。想知道我怎麼做成的話，請翻回第6頁，掃描或輸入網址，下載本書的 Studio One 專案檔案（檔案名稱為 Track85.song）。（請確認你使用的 Studio One Prime 版本在 5.02 以上）

當開始覺得編曲愈來愈有趣時，就會想增加樂器的數量。但也出現音色相衝，整體聽起來雜亂無章的問題。這時候就需要進行「混音」，也就是讓聲音取得平衡的作業。

不過一開始不必把這項作業想得太難。「這個樂器音量太大，稍微調小聲一點」也是混音的作用。不要把精力全花在搞懂「什麼是混音？」上，建議先專注做出許多歌曲（有機會的話讓我寫一本混音書吧！）。

後記

如何？

只要各位能踏出作曲的第一步，
我將感到非常欣慰。

學了音樂知識之後，現在想做出什麼樣的曲子呢？

原創曲只能由自己親自編寫。

除了相關知識以外，喜好、憧憬、熱情等，
那些金錢買不到的原動力，也變得很重要。

用熱情寫出的曲子，
一定能帶給某個聽眾一些活力。

讓我們一起寫出自己的曲子，讓世界變得更美好！

monaca:factory

一直以來我都只是收接者的角色。

這次我初嘗「親手做音樂」，踏入一個以前難以想像的世界。

節奏？和弦？……當我明白那些未知的術語之後，

觀看世界的方式也逐漸出現變化，整體來說是一個很愉快的經驗。

用剛學會的音樂知識，進行逐格輸入音符的作業，

雖然要花一點時間習慣，但看到成品誕生，

還是有種無法言喻的喜悅。

在一個空白的畫面上，產生具體形狀的瞬間，

讓我時而感到成就感，時而對自己創造的東西產生感情。

包括「若這裡能那樣這樣就更好了……」的懊惱等在內，

我感受到創作所帶來的無窮樂趣。

希望本書能幫助更多人順利步入新的世界，

發覺「作曲」的樂趣。

ゆきしろくろ (yukishirokuro)

國家圖書館出版品預行編目資料

超作曲入門 / monaca:factory著；ゆきしろくろ（yukishirokuro）繪；黃大旺譯.
-- 初版. -- 臺北市：易博士文化，城邦文化出版：家庭傳媒城邦分公司發行，
2023.07　208面；　14.8×21公分
譯自：作曲はじめます!~マンガで身に付く曲づくりの基本
ISBN　978-986-480-309-5(平裝)
1.CST: 作曲法 2.CST: 電子音樂
911.77　　　　　　　　　　　　　　　　　　　　112008863

DA2029
超作曲入門

原 著 書 名／作曲はじめます!~マンガで身に付く曲づくりの基本
原 出 版 社／YAMAHA MUSIC ENTERTAINMENT HOLDINGS, INC.
作　　　　者／monaca:factory
繪　　　　者／ゆきしろくろ（yukishirokuro）
譯　　　　者／黃大旺
主　　　編／鄭雁聿
業 務 經 理／羅越華
總　編　輯／蕭麗媛
視 覺 總 監／陳栩椿
發 行 人／何飛鵬
出　　　　版／易博士文化
　　　　　　　城邦文化事業股份有限公司
　　　　　　　台北市中山區民生東路二段 141 號 8 樓
　　　　　　　電話：(02) 2500-7008　傳真：(02) 2502-7676
　　　　　　　E-mail：ct_easybooks@hmg.com.tw
發　　　行／英屬蓋曼群島商家庭傳媒股份有限公司城邦分公司
　　　　　　　台北市中山區民生東路二段 141 號 2 樓
　　　　　　　書虫客服服務專線：(02)2500-7718、2500-7719
　　　　　　　服務時間：週一至週五上午 09:30-12:00；下午 13:30-17:00
　　　　　　　24 小時傳真服務：(02) 2500-1990、2500-1991
　　　　　　　讀者服務信箱：service@readingclub.com.tw
　　　　　　　劃撥帳號：19863813
　　　　　　　戶名：書虫股份有限公司
香港發行所／城邦（香港）出版集團有限公司
　　　　　　　香港灣仔駱克道 193 號東超商業中心 1 樓
　　　　　　　電話：(852) 2508-6231　傳真：(852) 2578-9337
　　　　　　　E-mail：hkcite@biznetvigator.com
馬新發行所／城邦（馬新）出版集團 [Cite (M) Sdn. Bhd.]
　　　　　　　41, Jalan Radin Anum, Bandar Baru Sri Petaling,
　　　　　　　57000 Kuala Lumpur, Malaysia
　　　　　　　電話：(603) 9057-8822　傳真：(603) 9057-6622
　　　　　　　E-mail：cite@cite.com.my
製 版 印 刷／卡樂彩色製版印刷有限公司

Originally published in Japan in 2021 by Yamaha Music Entertainment Holdings, Inc.
Copyright© by Yamaha Music Entertainment Holdings, Inc.

■ 2023 年 07 月 04 日 初版 1 刷
Printed in Taiwan
ISBN　978-986-480-309-5

定價 500 元　HK$167

城邦讀書花園
www.cite.com.tw

著作權所有，翻印必究
缺頁或破損請寄回更換